東方奇幻少女設定資料集

アジアンファンタジーな女の子の
キャラクターデザインブック

紅木 春　著

U0080182

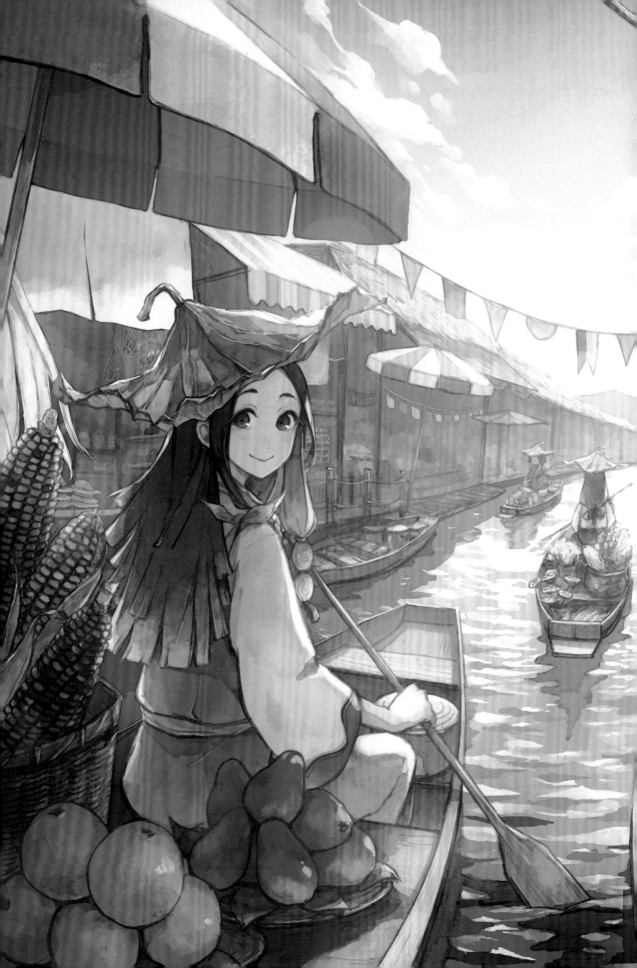

前言

初次見面，我是插畫家紅木春。

非常感謝您翻開本書。

我很喜歡復古主題、和洋折衷的設計樣式，

以及充滿異國風情的奇幻世界觀，

平時也經常在創作中加入這些元素。

因此當本書決定以民族服裝為主題時，

我就非常開心地執筆了。

我認為要表現奇幻世界觀時，

民族服裝是非常具有吸引力的元素之一。

用於衣服的布料種類、傳統的花紋及圖樣，

以及穿戴在身上的配件飾品等服裝設計，

都與角色身處世界的歷史、文化、時代背景與傳統技法，

甚至是地區的氣候和生活方式都有深刻的關聯。

本書便採用融入民族風格的服裝設計，

分為三大主題，介紹角色設計的案例。

希望您能自由運用本書，作為創作時的設計參考，

或者作為插圖集盡情欣賞，

也可以透過閱讀本書的角色設計想像世界觀。

若您也能徜徉於由民俗服裝而生的東方奇幻世界觀當中，

我將感到莫大的榮幸。

紅木 春

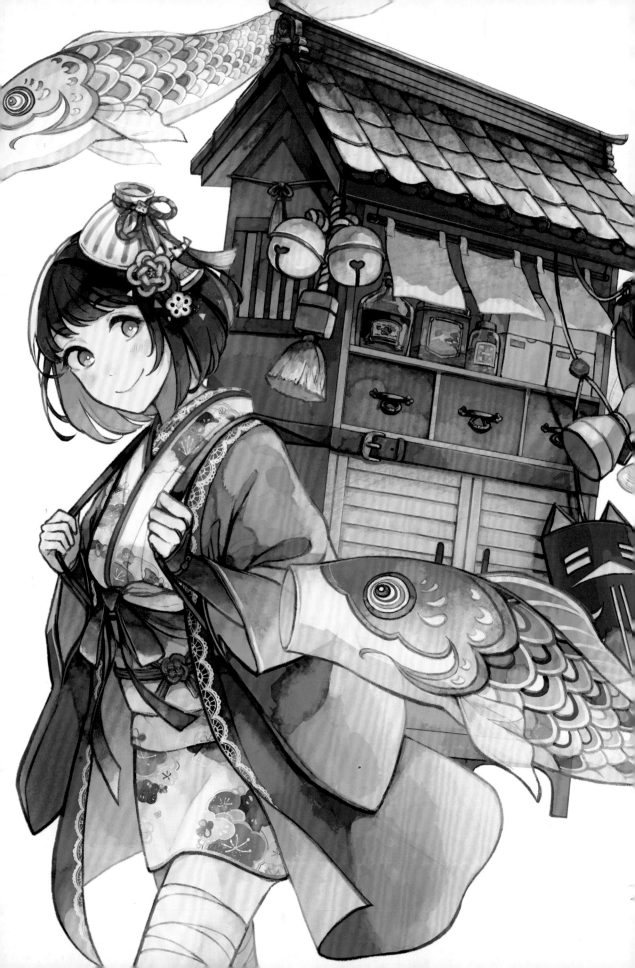

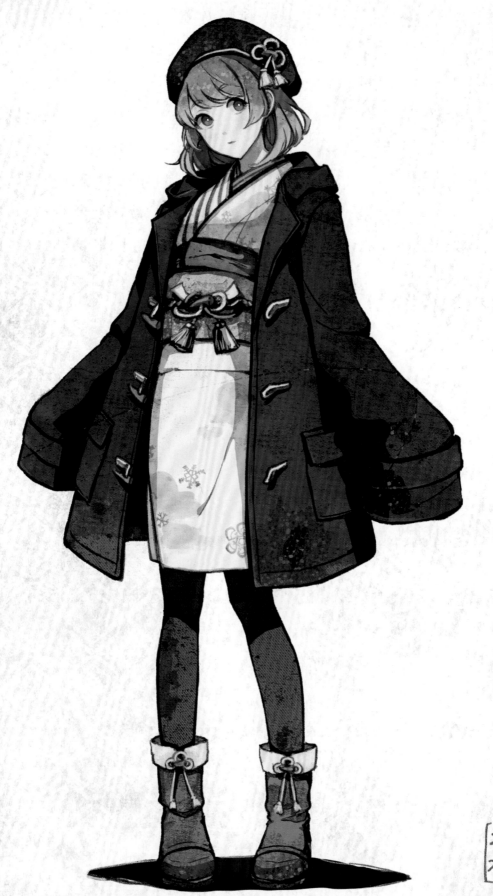

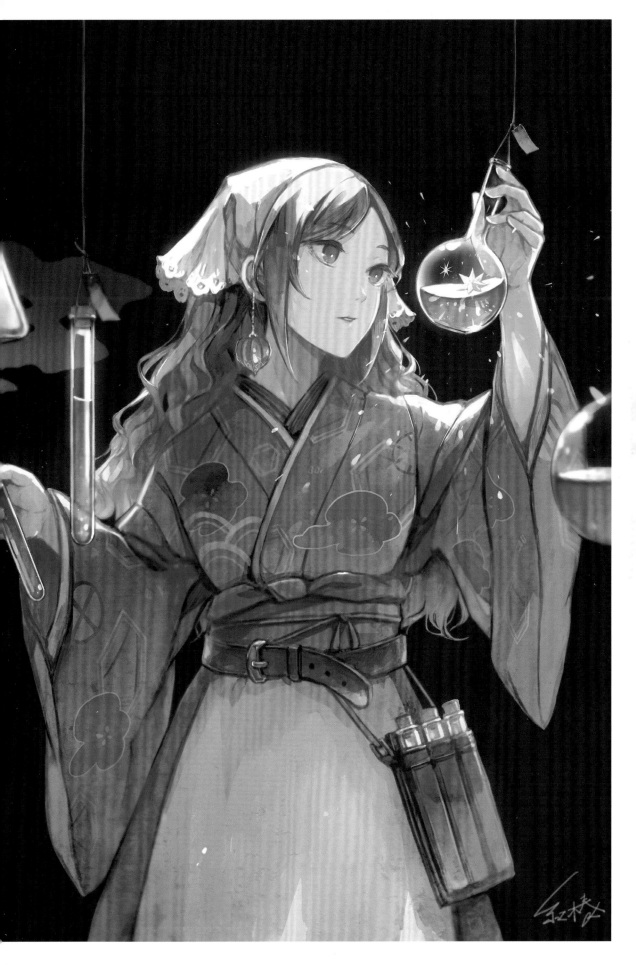

目　錄

1章　亞洲的民族服裝

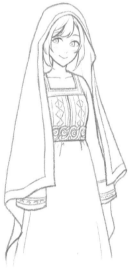

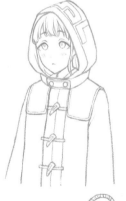

2章　現代服裝 × 民族服裝

3章 奇幻主題×民族服裝

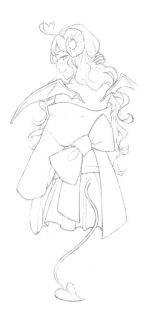

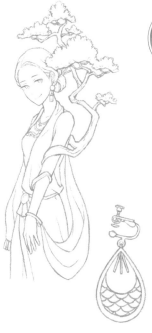

4章 形象主題×民族服裝

5章 插畫繪製說明

※本書中刊載的民族服裝資訊皆由本刊編輯部極力調查。雖然已盡可能做出最普遍的介紹，實際民族服裝仍會隨時代及地區不同有些微差異。

什麼是東方奇幻？

東方奇幻世界觀

以亞洲文化與歷史為基礎
打造原創奇幻世界觀

東方奇幻指的是從東方（亞洲）各國的文化與歷史中獲得靈感所打造的原創世界觀。比起現代元素更重視傳統元素，主要特徵是帶有懷舊的氛圍。除了服裝與飾品之外，包含日常用品與室內裝飾，甚至場所與環境也概括在內，從各式各樣的元素出發逐步延伸創意。

右圖為以泰國水上市場為主題的插畫。畫面配置比現實中更加華麗，以和服、漢服以及圍裹裙等民族服裝為出發點設計角色，營造特有的東方世界氛圍。

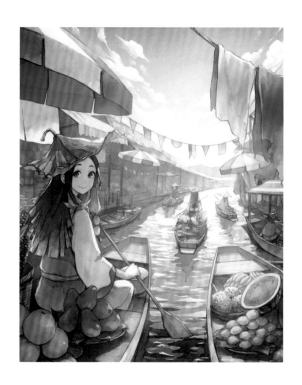

東方奇幻服裝

亞洲民族服裝中蘊含豐富的
文化與歷史

民族服裝本身就是蘊藏歷史的文化產物。順應地區的風俗習慣與宗教信仰、土地的氣候與環境或是用途，衍生出各式各樣的民俗風格。因此可說民族服裝當中，其實匯集了國家與地區的文化。以民族服裝為基礎，也更容易設計出具有東方特色的奇幻角色。由於民族服裝的種類相當豐富，也存在許多名稱相同但設計各異的服裝，請找出喜愛的服裝風格吧！

亞洲民族服裝　　　　　東方奇幻風格

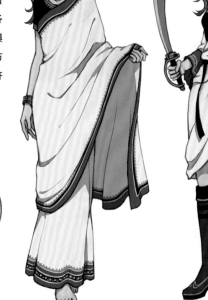

本書所介紹的只是最基礎的一例。
如果有感到好奇的服裝，
一定要深入研究喔！

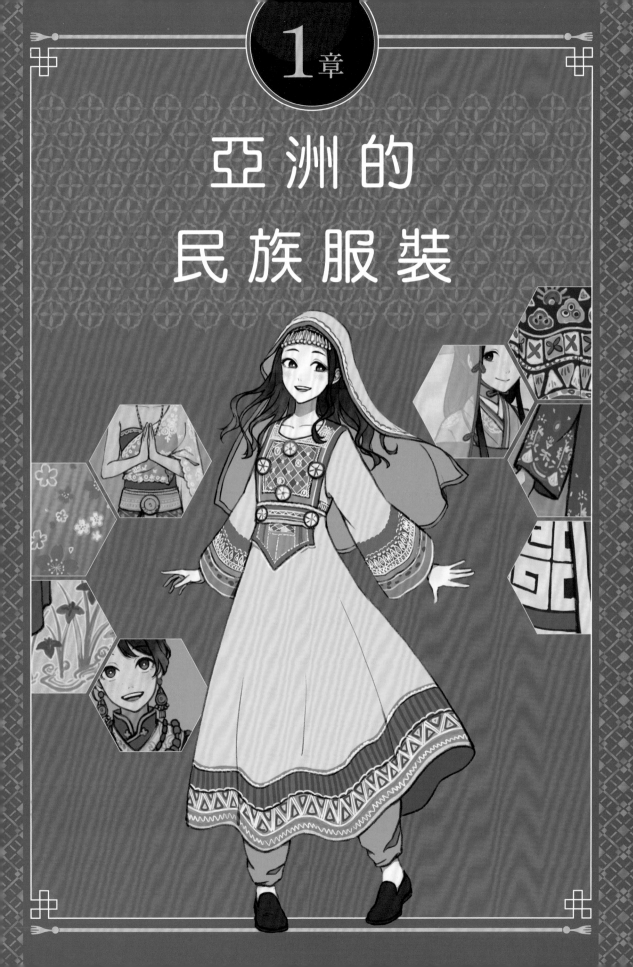

亞洲的
民族服裝

享譽世界的日本美麗傳統服裝

和服

服裝解說

和服是日本的傳統服裝，它的特徵就是寬大的袖子、布料重疊的領口以及纏在腰上的粗腰帶。和服的基本結構是由長方形的布匹所縫製而成，因此屬於平面剪裁。為了展現女性氣質，穿著時大多會在衣領和後頸部之間留下空間，並將頭髮盤起露出頸部。

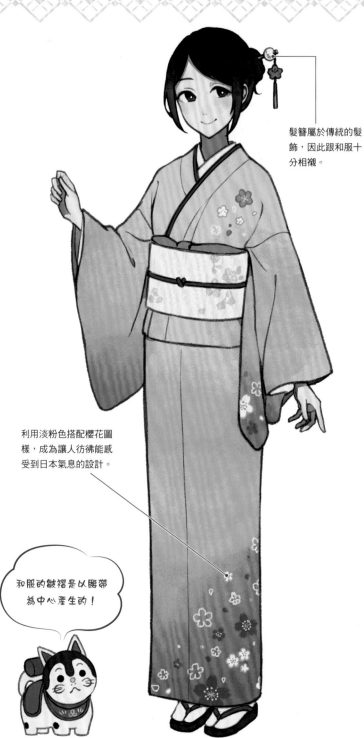

髮簪屬於傳統的髮飾，因此跟和服十分相襯。

利用淡粉色搭配櫻花圖樣，成為讓人彷彿能感受到日本氣息的設計。

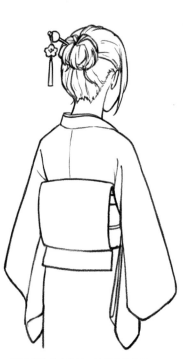

這是名為「太鼓結」的傳統腰帶結法。其他還有「銀座結」、「花結」等各式各樣的種類。

和服的皺褶是以腰帶為中心產生的！

琉裝

以大型鮮艷花朵為主題的「花斗笠」。

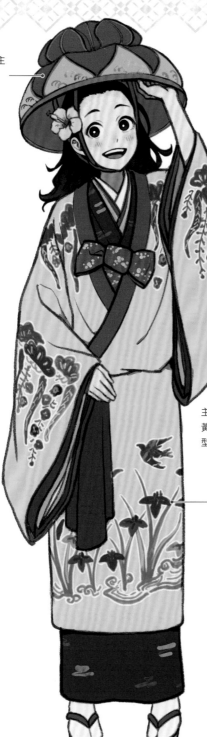

服裝解說

琉球王國是曾興盛於沖繩的政權，琉裝便是在該繁榮時代背景下製作的傳統服飾。為了能在高溫的沖繩舒適生活，琉裝的袖子比和服更寬大，穿起來也更寬敞舒服。除此之外，在改善通風上也下了許多功夫。琉裝大多不會纏上腰帶，而是利用一條細腰帶就能著裝完畢，這種樣式稱為「Usinchi」。

主要特徵為紅色、藍色、黃色等華麗的色調以及大型的圖樣。

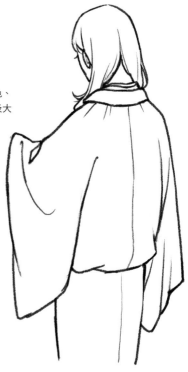

不會緊緊纏上腰帶，因此從背後看來輪廓十分寬鬆。

樹皮衣

服裝解說

樹皮衣（Attush）是由裂葉榆樹或椴樹等種類的樹皮製成。先從樹皮中抽出纖維，再將纖維製成線縫製成衣料。這種樹皮衣無論男女都能穿，主流樣式是以細腰帶束緊長及腳踝的羽織（和服的外套）。具有輕盈、堅固、通風良好以及防水性佳等優點，是相當適合北國生活的高機能性服裝。

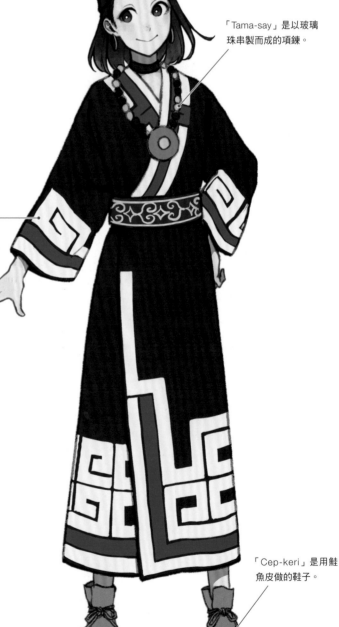

「Tama-say」是以玻璃珠串製而成的項鍊。

樹皮衣的特徵漩渦紋稱為 Moreu，即愛奴語中的漩渦之意。

「Cep-keri」是用鮭魚皮做的鞋子。

背部也有大片的愛努族圖樣。這個圖樣被視為是具有辟邪效力之物，自古傳承至今。

白無垢

綿帽子設計成遮住臉龐的用意，是為了在婚禮結束之前，不讓新郎以外的人看見新娘的臉。

服裝解說

白無垢是日本傳統的新娘服。基本上是採用全白色的布來表現新娘的純真無瑕。只不過，自古以來紅白色一直被視為能招來好運，因此也常有將袖子跟內裡製作成紅色的情況。一套白無垢包含了稱為「打掛」的羽織（和服外套），以及穿在「打掛」下方稱為「掛下」的振袖（和服禮裝）等衣物，所以比一般的和服還要更具分量。

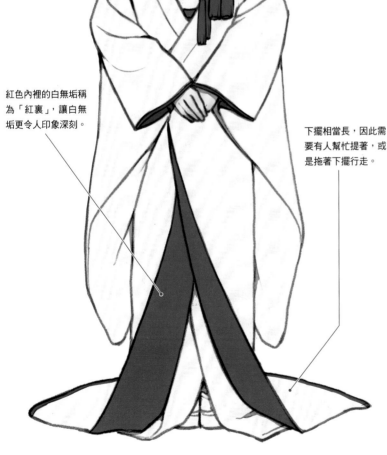

紅色內裡的白無垢稱為「紅裏」，讓白無垢更令人印象深刻。

下擺相當長，因此需要有人幫忙提著，或是拖著下擺行走。

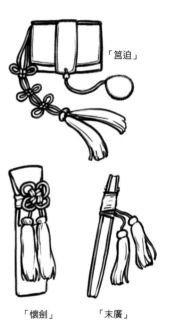

「筥迫」

「懷劍」　　「末廣」

用來放置化妝用品「筥迫」、因為有從前隨身配戴的風俗習慣而存留下來的「懷劍，以及儀式中所使用的扇子「末廣」，將這三樣物品作為婚禮小物配戴在身上。

大原女

服裝解說

大原女是從京都大原採集薪炭及農作物後，再步行到京都市區沿街叫賣的女性。在裝扮上，大原女會在深藍色的衣服上利用束衣袖的紅色帶子綁住手臂，還會穿上可以保護腿部，走起來更輕鬆的「腳絆（纏在腿上的布條）」。「腳絆」的設計考量到長時間步行以及方便活動等情況，穿著「腳絆」的習慣從鎌倉時代開始，一直到昭和初期左右為止，持續了很長一段時間。

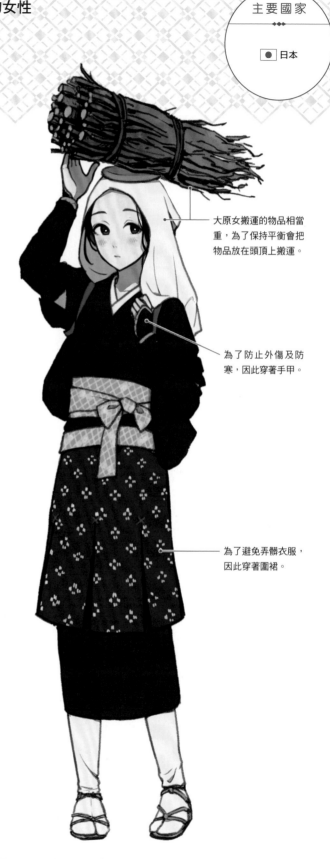

大原女搬運的物品相當重，為了保持平衡會把物品放在頭頂上搬運。

為了防止外傷及防寒，因此穿著手甲。

為了避免弄髒衣服，因此穿著圍裙。

大原女為了避免袖子礙事，因此會用束衣袖的帶子將袖口綁起。一旦解開帶子，就會變成七分袖。

從平安時代到鎌倉時代持續受到歡迎的女性出遊裝扮

壺裝束

戴上「市女笠」再放下防蟲的「蟲垂衣」後開始旅行。

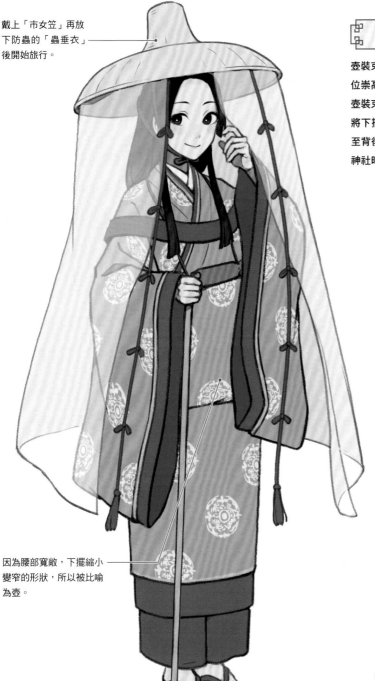

因為腰部寬敞，下擺縮小變窄的形狀，所以被比喻為壺。

服裝解說

壺裝束是平安時代到鎌倉時代期間，身分地位崇高的女性外出時所穿著高貴服裝。雖然壺裝束的下襬相當長，但是為了方便移動會將下擺捲短穿。「懸帶」是一條從胸前懸掛至背後，再繫上蝴蝶結的紅色帶子，在參拜神社時會繫在身上，是極為神聖的飾品。

「小袖（女裝的內衣）」跟「單（襯衣）」外面還會再加上稱為「袿」的寬袖上衣。

=3

從脖子懸掛到胸前的「懸守」是為了祈求女性旅途平安。「懸守」內放著御守（護身符）和藥。

漢族的美麗傳統服裝

漢服

服裝解說

漢服是漢族傳統服裝的總稱,有各式各樣的種類。「襦裙」是其中人氣最高的樣式,主要特徵是高腰的腰帶以及平坦敞開的衣領。雖然因為西歐化及國家體制的變化,已經逐漸沒有人在穿漢服了。但在婚禮或是畢業典禮等場合中,還是可以看到作為傳統服裝穿著漢服的身影。

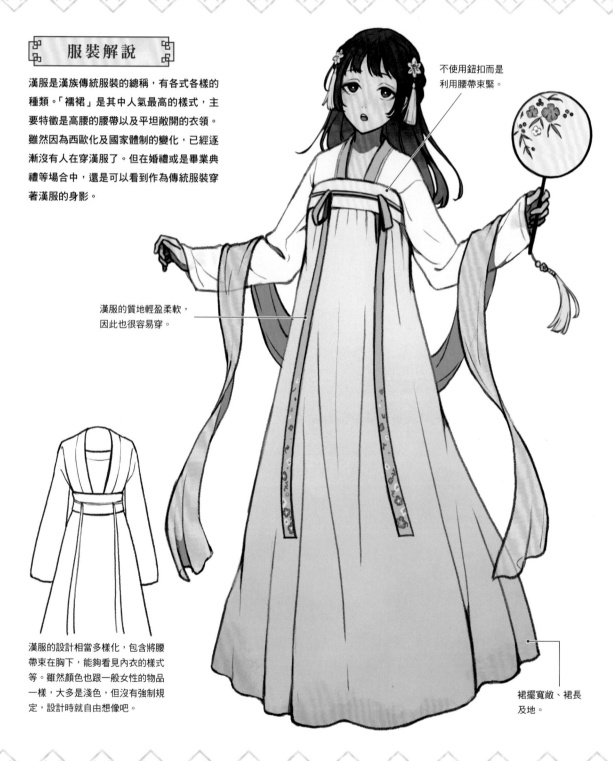

不使用鈕扣而是利用腰帶束緊。

漢服的質地輕盈柔軟,因此也很容易穿。

漢服的設計相當多樣化,包含將腰帶束在胸下,能夠看見內衣的樣式等。雖然顏色也跟一般女性的物品一樣,大多是淺色,但沒有強制規定,設計時就自由想像吧。

裙擺寬敞、裙長及地。

中國最具代表性的民族服裝

旗袍

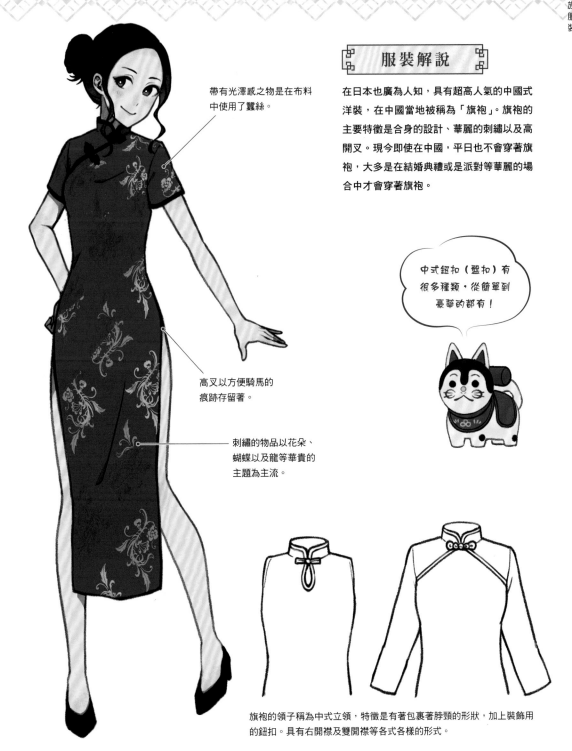

帶有光澤感之物是在布料中使用了蠶絲。

高叉以方便騎馬的痕跡存留著。

刺繡的物品以花朵、蝴蝶以及龍等華貴的主題為主流。

服裝解說

在日本也廣為人知，具有超高人氣的中國式洋裝，在中國當地被稱為「旗袍」。旗袍的主要特徵是合身的設計、華麗的刺繡以及高開叉。現今即使在中國，平日也不會穿著旗袍，大多是在結婚典禮或是派對等華麗的場合中才會穿著旗袍。

中式鈕扣（盤扣）有很多種類，從簡單到豪華的都有！

旗袍的領子稱為中式立領，特徵是有著包裹著脖頸的形狀，加上裝飾用的鈕扣。具有右開襟及雙開襟等各式各樣的形式。

廣受藏族喜愛的民族服裝

求巴（藏袍）

服裝解說

求巴為長版大衣，內裡以耐久性、保溫性佳的羊皮所製作而成。求巴的主要特徵為尺寸感覺較為寬大、袖口也很寬敞。因為西藏的氣候變化劇烈，應該是為了適應這樣的天氣，才設計成易於調節體溫的樣式。到了晚上，求巴也能用來當作睡覺時蓋的被子。

身上配戴著使用金、銀、珊瑚以及土耳其石等製作而成的大型豪華飾品。

色彩鮮艷，並添加了花朵或龍等圖樣的刺繡。

據說夏季服裝是以蠶絲或麻；冬季服裝是以羊毛來製作，因此能夠順應氣候。

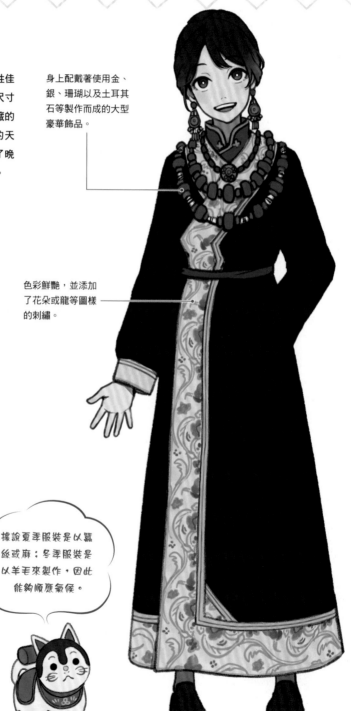

也有許多女性會在求巴上方穿上稱為「邦典」的圍裙。雖然「邦典」原本被視為已婚女性所穿著的服飾，但近來聽說也有未婚女性將它作為流行服飾來穿搭。

赤古里裙（韓服）

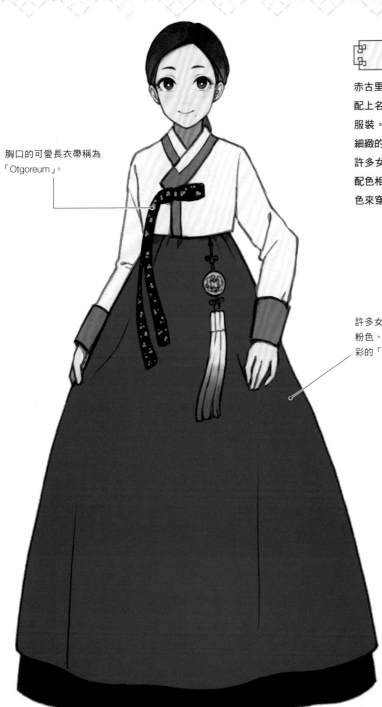

胸口的可愛長衣帶稱為「Otgoreum」。

服裝解說

赤古里裙是由韓文稱為「起馬」的裙子，搭配上名為「赤古里」的上衣，組合成的傳統服裝。在韓國當地也稱為韓服。「赤古里」細緻的刺繡與「起馬」蓬鬆細長的輪廓深受許多女性的喜愛。「起馬」和「赤古里」的配色相當自由，因此能夠依照自己喜好的配色來穿搭。

許多女性會選擇紅色、粉色、紫色等女性化色彩的「起馬」。

「Norigae」是赤古里裙中不能缺少的韓國傳統掛飾。也帶有祈求健康安好與長生不老等含意。

奧黛（越南長襖）

服裝解說

奧黛是以合身的剪裁以及優雅的布料擺動為特徵的民族服裝。具有絲綢、聚酯纖維、緞布以及人造絲等各式各樣的材質。因為刺繡是越南的傳統工藝，加入花、鳥、蝴蝶等刺繡的奧黛就變得相當具有人氣。惹人憐愛且深具格調，自古以來一直是越南的正式服裝，受到許多人歡迎。

布料大多相當輕薄，因此也能透視到下方的衣著！

領口款式眾多，最為經典的是立領，還有加入刺繡或珠飾的款式等。

兩邊的開叉甚至開到腰上數公分。

穿著利用直線剪裁來強調身形的褲子「Quần」。

頭戴越南的傳統斗笠「Nón Lá」。「Nón Lá」是在全越南所使用的圓錐形帽子，以豆科灌木拉坦尼（Ratanhia）的葉子製成而成。

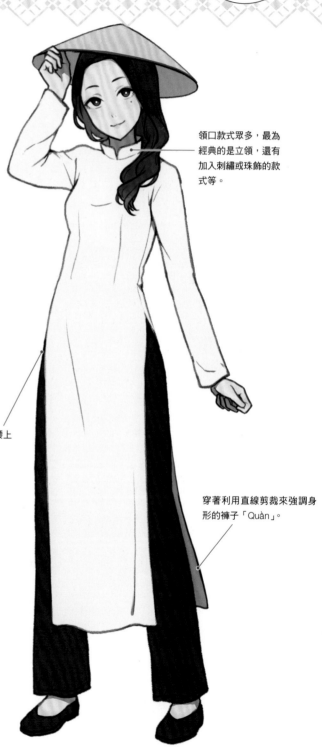

紗麗

主要國家

🇮🇳 印度

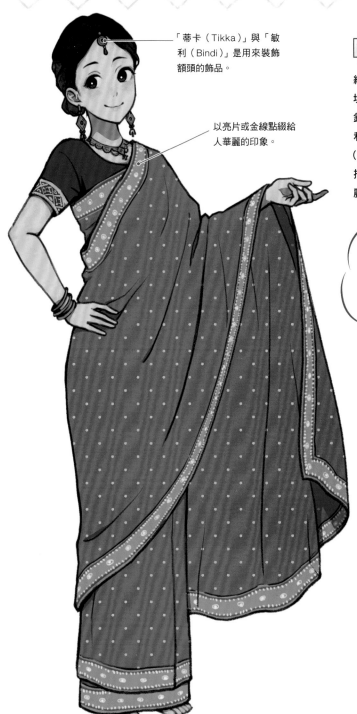

「蒂卡（Tikka）」與「敏利（Bindi）」是用來裝飾額頭的飾品。

以亮片或金線點綴給人華麗的印象。

服裝解說

紗麗是印度的傳統服裝，穿起來就像是用一塊布，以纏繞的方式包裹身體。在印度沒有針線接縫的布料被視為神聖之物，甚至會利用長達5公尺以上的布，製造出數層活褶（皺褶）來著裝。同樣一塊布，利用不同的摺法就能創造出完全不同的樣式也是穿著紗麗的樂趣之一。

紗麗的材質、刺繡與顏色千差萬別、互盡相同！

穿著短上衣「秋麗」和襯裙作為貼身衣物。大多數的人都會選擇與紗麗同色系，顏色一致的「秋麗」和襯裙。

印度褶裙

服裝解說

「Ghagra」是以鮮豔色彩與美麗刺繡點綴的
印度傳統褶裙，常搭配稱為「Kanjari」的
短上衣一起穿。緊貼的「Kanjari」和鬆軟
的「Ghagra」構成勻稱且深具女人味的剪
裁。印度的刺繡享譽世界且具有超高人氣，
「Ghagra」則是能夠反映出其高度刺繡技術
的民族服裝。

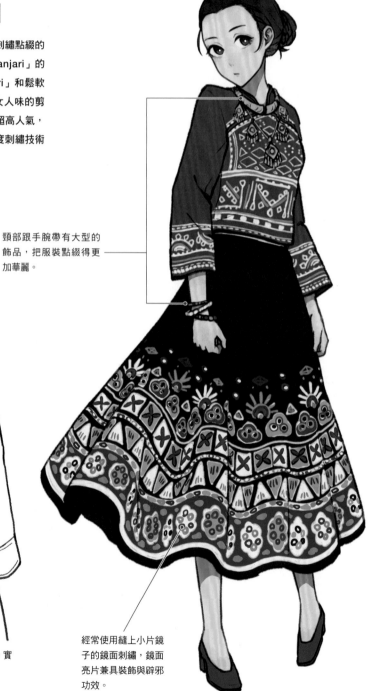

頸部跟手腕帶有大型的
飾品，把服裝點綴得更
加華麗。

經常使用縫上小片鏡
子的鏡面刺繡，鏡面
亮片兼具裝飾與辟邪
功效。

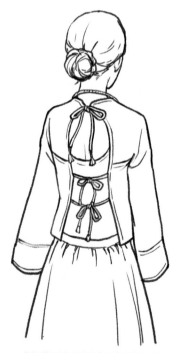

背部敞開的設計令人印象深刻。實
際上大多會蓋上薄紗遮蔽背部。

深受印度人喜愛的美麗正式服裝

藍嘎套裝

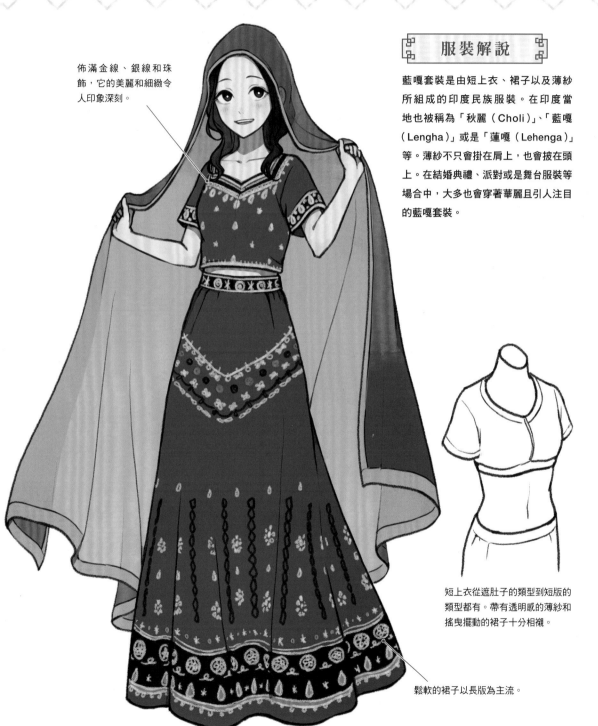

佈滿金線、銀線和珠飾，它的美麗和細緻令人印象深刻。

服裝解說

藍嘎套裝是由短上衣、裙子以及薄紗所組成的印度民族服裝。在印度當地也被稱為「秋麗（Choli）」、「藍嘎（Lengha）」或是「蓮嘎（Lehenga）」等。薄紗不只會掛在肩上，也會披在頭上。在結婚典禮、派對或是舞台服裝等場合中，大多也會穿著華麗且引人注目的藍嘎套裝。

短上衣從遮肚子的類型到短版的類型都有。帶有透明感的薄紗和搖曳擺動的裙子十分相襯。

鬆軟的裙子以長版為主流。

旁遮普套裝

服裝解說

「旁遮普套裝」當地人慣稱為Shalwar Kameez，是以襯衫「卡米茲（Kameez）」搭配褲子「夏瓦兒（Shalwar）」為一套來穿搭的南亞民族服裝。女性大多還會搭配稱為「杜帕塔（dupatta）」的披肩。旁遮普套裝有男裝的款式和女裝的款式，名稱也各不相同。使用的布料有各種各樣的材質，棉質或絲質的「旁遮普套裝」相當清涼，適合溫熱的氣候。

「杜帕塔」的穿法一般是從前到後披掛在肩上。

將「杜帕塔」纏繞在脖子上露出臂腕，再穿上短版的「夏瓦兒」就成為了夏季的款式。旁遮普套裝是在任何季節都能享受穿搭樂趣的民族服裝。

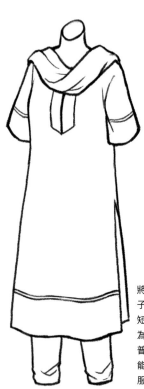

「卡米茲」有各種樣式，從貼身的到寬鬆的都有。

鮮豔的色彩相當時髦，褲裝的型式方便活動也是受歡迎的原因之一。

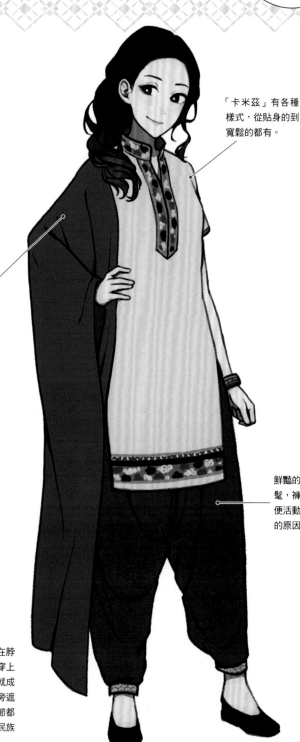

代表蒙古文化的民族服裝

德勒（蒙古袍）

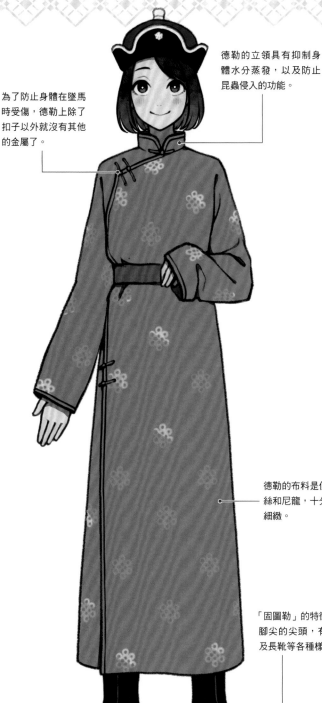

德勒的立領具有抑制身體水分蒸發，以及防止昆蟲侵入的功能。

為了防止身體在墜馬時受傷，德勒上除了扣子以外就沒有其他的金屬了。

德勒的布料是使用蠶絲和尼龍，十分光滑細緻。

「固圖勒」的特徵就是腳尖的尖頭，有短靴及長靴等各種樣式。

服裝解說

德勒是立領，鈕扣會開在頸部、右胸、右側腹以及右腰，且腰上纏著腰帶的長袍。依據部落、年齡、性別、已婚或未婚等差異，穿著的服裝會有所不同。因此，據說德勒的種類甚至多達數百種。一般的裝扮則是穿著稱為「烏木度」的褲子；腰上繫著叫做「布斯」的腰帶或皮帶；腳上再穿著稱為「固圖勒」前端翹起的靴子。

是順應遊牧民族生活的高機能性服裝呢！

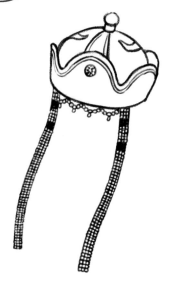

大多會戴上稱為「瑪勒蓋」的帽子搭配德勒。蒙古人對天具有崇高的信仰，因此將連結天與人的頭部視為神聖不可侵犯的部位，也相當珍惜「瑪勒蓋」。

把女性裝飾得華麗貴氣的泰國民族服裝

泰裝

服裝解說

泰裝是泰國的正式服裝，也會作為婚禮服裝來穿著。泰裝的布料大多是使用享譽世界的泰國工藝品「泰絲」。透過金線、銀線、絲綢的光澤感以及鮮豔的色彩，就能感受到泰裝華麗的氣息。大膽地裸露出肩膀也是泰裝的特徵之一。

合掌姿勢
參考泰國的
傳統問候方式
「威（Wai）」。

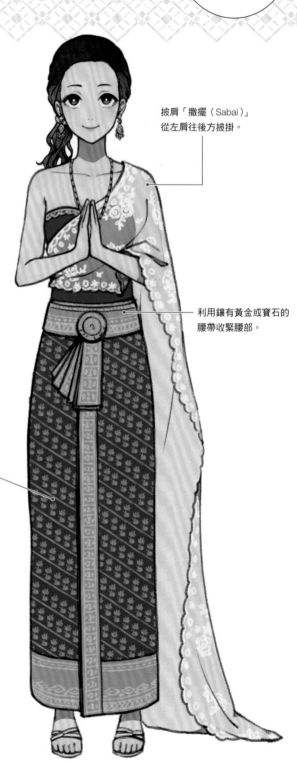

披肩「撒擺（Sabai）」
從左肩往後方披掛。

利用鑲有黃金或寶石的
腰帶收緊腰部。

裙子的名稱「帕農（Panung）」，意思是把布（帕）穿上（農）。

搭配泰裝的飾品一般是黃金工藝品。燦爛奪目的飾品更能凸顯泰裝的華貴。

居住在阿富汗的遊牧民族所穿著的民族服裝

卡米茲

服裝解說

卡米茲（Kameez）是連身裙的意思，底下搭配褲子（Partug）是最基本的款式。卡米茲的特徵是鮮豔的色彩加上細緻的手工刺繡與珠飾刺繡。衣服一旦變舊，縫在其上的刺繡裝飾就會換到新的衣服上，珍惜地用上很長一段時間。色彩美麗的染織品用來保護自己與祈求家族繁榮，為象徵民族的驕傲。

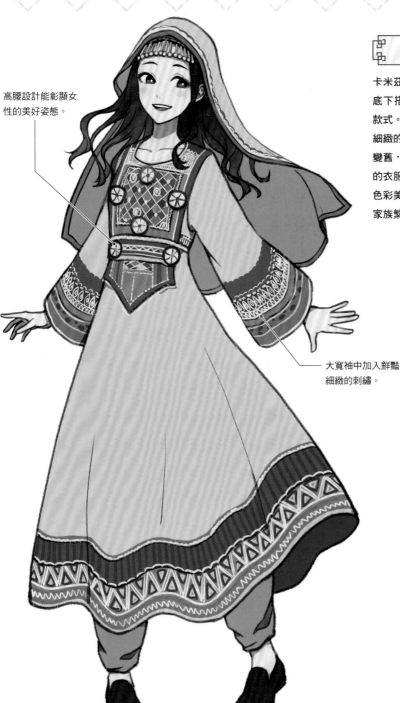

高腰設計能彰顯女性的美好姿態。

大寬袖中加入鮮豔細緻的刺繡。

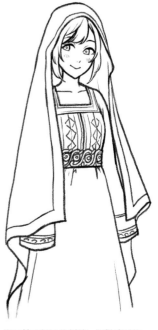

胸口精密細緻的刺繡，短髮造型的女性穿上後，更令人印象深刻。

土庫曼連身裙

服裝解說

「Koynek」是土庫曼傳統的女用長版連身裙。可以搭配修長顯瘦的褲子，或是作為一件式的長版連身裙來穿。土庫曼傳統服裝的基本色調為紅、黑、黃、白四色。雖然大多數為黑色及紅色，但育有子女的婦女習慣穿著黃色；年長者則習慣穿著白色。

在土庫曼是許多人平時穿著的服裝

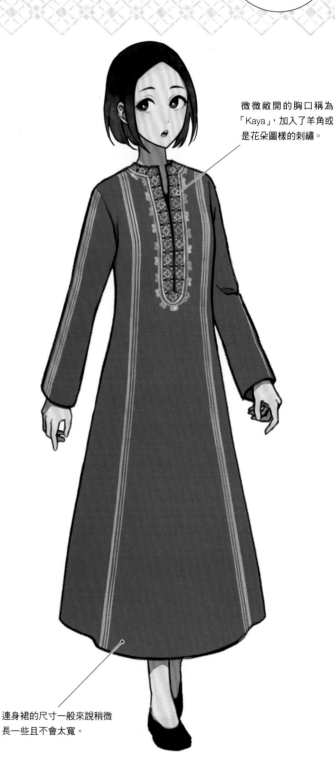

微微敞開的胸口稱為「Kaya」，加入了羊角或是花朵圖樣的刺繡。

連身裙的尺寸一般來說稍微長一些且不會太寬。

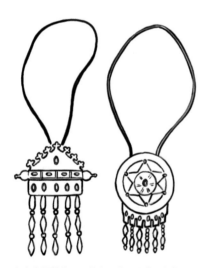

在身上配戴鑲入天然寶石的配件或是銀製工藝品的飾品。大多是搖搖晃晃的綴飾或是大型配件等華麗的飾品。

土庫曼的女用正裝

土庫曼斗篷

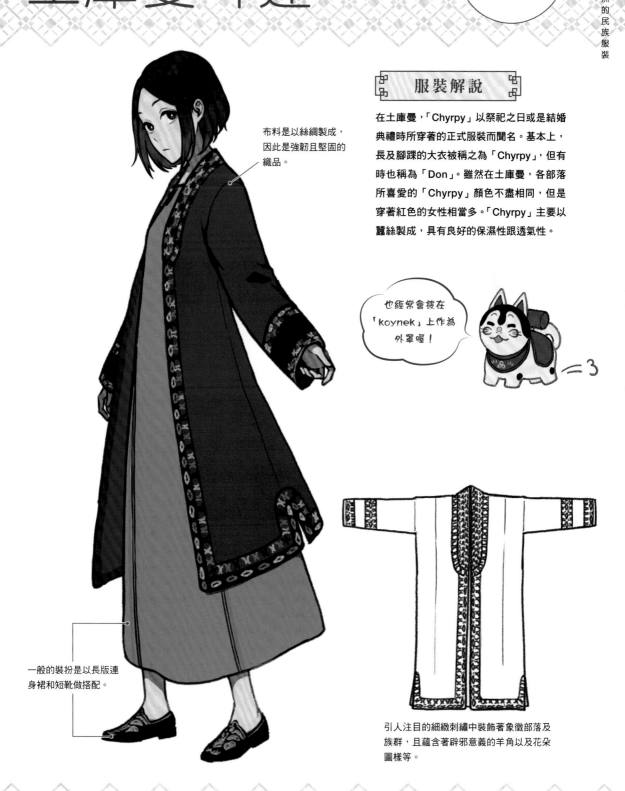

布料是以絲綢製成，
因此是強韌且堅固的
織品。

服裝解說

在土庫曼，「Chyrpy」以祭祀之日或是結婚
典禮時所穿著的正式服裝而聞名。基本上，
長及腳踝的大衣被稱之為「Chyrpy」，但有
時也稱為「Don」。雖然在土庫曼，各部落
所喜愛的「Chyrpy」顏色不盡相同，但是
穿著紅色的女性相當多。「Chyrpy」主要以
蠶絲製成，具有良好的保濕性跟透氣性。

也經常會披在
「koynek」上作為
外罩喔！

一般的裝扮是以長版連
身裙和短靴做搭配。

引人注目的細緻刺繡中裝飾著象徵部落及
族群，且蘊含著辟邪意義的羊角以及花朵
圖樣等。

緬甸人平時穿著的傳統民族服裝

籠基

服裝解說

籠基（Longyi）是緬甸人所穿著的圍裹裙總稱，上身則搭配稱為「Eingyi」的襯衫。籠基的布料一般是使用木棉，但是用於典禮或是特別活動的籠基，也會使用昂貴的絲製品來製作。在緬甸，籠基是日常穿著的服飾，並且也被用來作為學校的制服。

籠基的花紋不只有素色，還有條紋或是全身花等各種樣式。

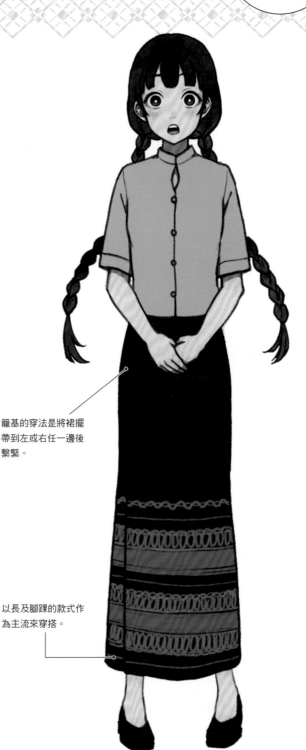

籠基的穿法是將裙擺帶到左或右任一邊後繫緊。

以長及腳踝的款式作為主流來穿搭。

不只會搭配「Eingyi」一起穿，也會利用現有的襯衫或是T恤等上衣來穿搭。

卡拉卡長袍

主要國家

約旦

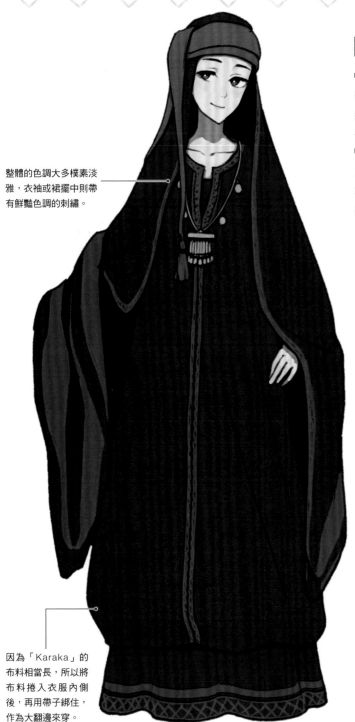

整體的色調大多樸素淡雅，衣袖或裙擺中則帶有鮮豔色調的刺繡。

因為「Karaka」的布料相當長，所以將布料捲入衣服內側後，再用帶子綁住，作為大翻邊來穿。

服裝解說

「Karaka」的特徵就是利用圍裹在身上的獨特穿法。把右邊的長袖子戴在頭上作為面紗；並把左邊的袖子向後繞，掛在右手腕上作為放置金錢跟小東西的置物袋來使用。「Karaka」的布料主要是以木棉製作而成，因此耐水性與耐寒性佳，也能發揮防寒衣的功用。約至1950年前仍相當常見，但現在幾乎沒有人在穿了。

衣袖跟衣服尺寸相當長，甚至有展開後超過3公尺的「Karaka」，是非常巨型的服裝，因此據說也是世界上最大的民族服裝。

土耳其男性也喜愛的民族服裝

卡夫坦

服裝解說

卡夫坦（Caftan）是長袖的前開式長袍。
據說也有在卡夫坦的內裡縫上動物毛皮的禦
寒衣物，或是在卡夫坦外面重複套上短袖背
心般的形式。卡夫坦的通風良好且能發揮遮
蔽陽光的功效，因此相當適合在環境炎熱且
沙地遍布的土耳其穿著。

雖然現在土耳其人
已不太會穿著卡夫坦，
但據說在鄂圖曼帝國時代
是權貴們所穿著的
奢華服裝。

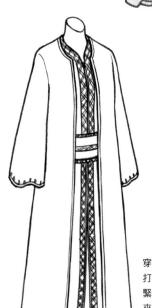

穿法是將卡夫坦的前面
打開後，再利用腰帶束
緊腰部。具有讓腳看起
來更加修長的效果，是
相當修身的樣式。

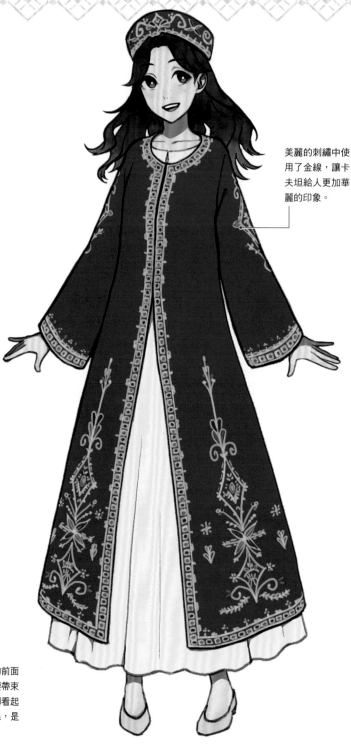

美麗的刺繡中使
用了金線，讓卡
夫坦給人更加華
麗的印象。

保護烏茲別克共和國女性的民族服裝

帕蘭吉

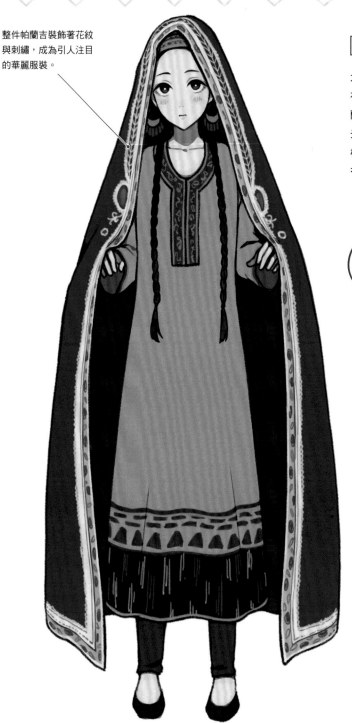

整件帕蘭吉裝飾著花紋與刺繡，成為引人注目的華麗服裝。

服裝解說

大約到1920年前，帕蘭吉（Paranja Paranji）在烏茲別克共和國都當作女用長袍穿著。帕蘭吉能完全遮住女性身體，還能發揮遮擋陽光、防塵以及防寒等作用。帕蘭吉的顏色與樣式在每個時代、每個民族都不相同，因此有各式各樣的款式。

如果是較為華麗的帕蘭吉，有時也會在內裡加入了美麗的花紋喔！

在烏茲別克共和國，女性外出時習慣會遮住臉龐、頭髮以及身體。因此外出時會從頭到腳、密不透風地披上帕蘭吉。

旗拉

服裝解說

旗拉（Kira）是用一塊大大的布包裹住身體，像連身裙一樣穿在身上的服裝。外面披上稱為「Tego」的外套，再內搭一件稱為「Wonja」的襯衫。在不丹為了保護傳統文化，在公共場中所無論何時都必須穿著名族服裝。在不丹，旗拉是常見的女性日常穿著。

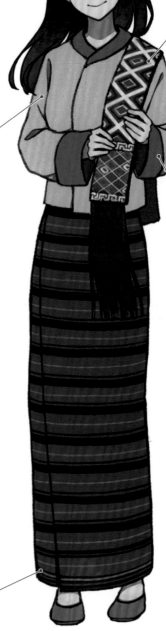

女性會在肩膀上披掛稱為「Rachu」的肩帶；男性則會披掛稱為「Kabney」的肩帶。

用布包裹住身體後，再把「Tego」當作外套穿在身上。

基本樣式是將「Wonja」的袖子反摺出來。

「Rachu」所使用的是像和服的腰帶一樣具有厚度的布料喔！

脫下「Tego」後的示意圖。兩邊的肩膀處以稱為「Koma」的別針將布料固定住。腰部則利用稱為「Kera」的腰帶繫緊。

旗拉長及腳踝，剪裁看起來相當清爽。

奢華美麗、充滿女人味的民族服裝

紗籠娘惹服

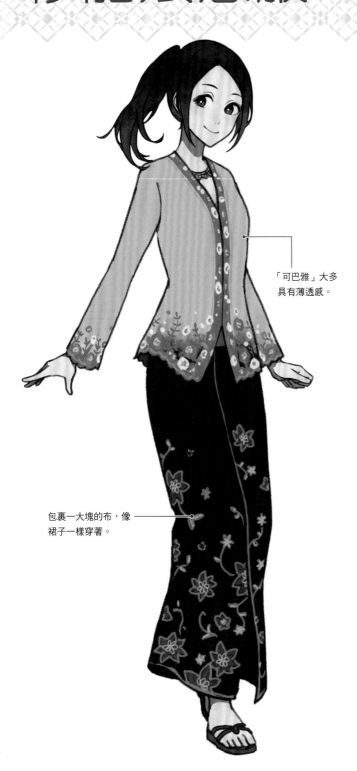

「可巴雅」大多具有薄透感。

包裹一大塊的布,像裙子一樣穿著。

服裝解說

紗籠娘惹服(Sarong Kebaya)是以一塊稱為「紗籠(Sarong)」的腰布,搭配稱為「可巴雅(Kebaya)」的上衣來穿。紗籠娘惹服的特徵就是顯露出身體線條的合身剪裁,以及裝飾著鮮豔的花紋與刺繡。基本上,紗籠娘惹服在印尼似乎大多被作為禮服來穿搭。紗籠娘惹服作為新加坡航空的制服,也是相當有名且具有高人氣的服裝。

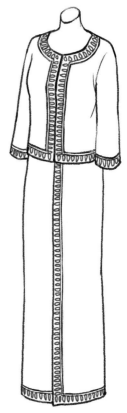

也常會穿著不具透明感、五彩繽紛、精細圖樣更加明顯的「可巴雅」。因為相當貼身,身體的線條顯得十分醒目。

馬來西亞女性的時尚民族服裝

馬來套裝

服裝解說

馬來套裝（Baju Kurung）是以寬鬆的裙子搭配及膝上衣的服裝。主流樣式為長袖上衣，加上長及腳踝的裙子。由於當地文化不喜歡露出肌膚與展現身體線條，馬來套裝常特別製作遮蓋整個身體。能自由選擇顏色與花紋也是馬來套裝的魅力之一。

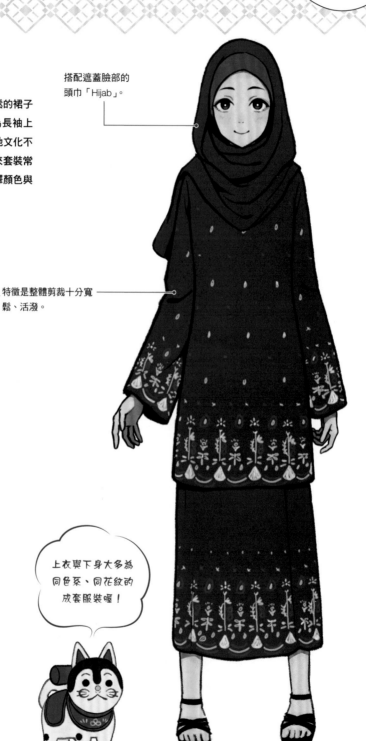

搭配遮蓋臉部的頭巾「Hijab」。

特徵是整體剪裁十分寬鬆、活潑。

上衣與下身大多為同色系、同花紋的成套服裝喔！

馬來套裝的顏色與花紋有相當多種類。亮片及水鑽等裝飾用小物也非常多。

菲律賓女性深具氣質的華麗正裝

特爾諾

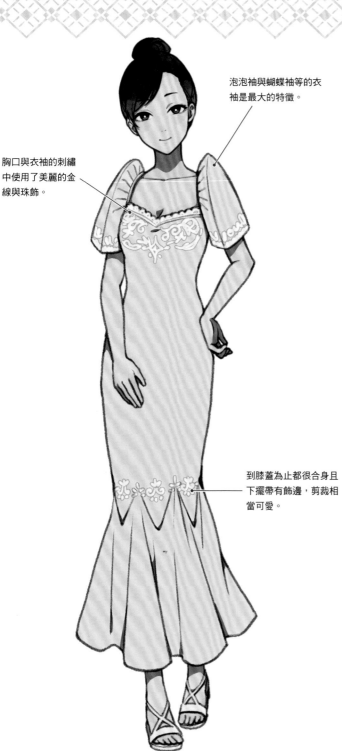

泡泡袖與蝴蝶袖等的衣袖是最大的特徵。

胸口與衣袖的刺繡中使用了美麗的金線與珠飾。

到膝蓋為止都很合身且下擺帶有飾邊，剪裁相當可愛。

服裝解說

特爾諾（Terno）的布料使用菠蘿纖維製成，是極其珍貴的民族服裝，其特徵是利用紗線粗糙地編織，且具有薄透感。使用菠蘿纖維的技術與細緻美麗的刺繡又被稱為是菲律賓的傳統工藝。寬敞的特爾諾清涼舒適，非常適合一年四季都相當溫暖的菲律賓。

剪裁方面除了人魚線型之外，還有Ａ字型、窄版型（Slender line）等各種樣式，無論哪一種剪裁都非常華麗。

専欄 **1**

亞洲的民族服裝形式

亞洲民族服裝大致上可分為「貫頭衣」和「橫幅」兩種形式。讓我們一起深入探索亞洲民族服裝吧！

貫頭衣

貫頭衣就是在布的中央開洞，將頭從洞中套過去穿上的衣服。公元3世紀時，當時的日本就有穿著無袖貫頭衣的習慣。另一方面，身為先進國家的中國地區已經出現類似現今日本和服的附袖服裝。由此可知日本和服的原型已經出現在這個時代。日本的和服是模仿中國古代的服裝製作而成，長期以來深受人們的喜愛直至今日。不僅是日本，韓國與越南等鄰近國家也深受中國古代服裝的影響。從貫頭衣進化而來的附袖形式服裝，便如此在亞洲地區傳播開來。

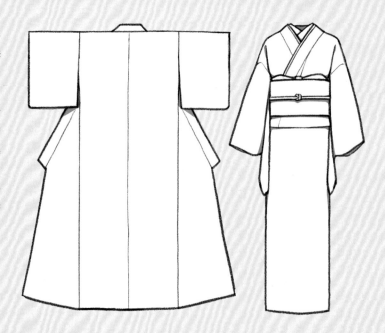

橫幅

在亞洲，橫幅形式的民族服裝也十分常見。在這當中也經常可以看到的就是稱為「紗籠」的橫幅。「紗籠」是在印度、印尼、馬來西亞等地相當常見的服裝類型。在本書中出現的「紗麗」、「紗籠娘惹服」也以典型的橫幅而聞名。只是包裹在身上，橫幅會扭曲變形或是鬆開，要讓衣服貼合身體就愈來愈難。因此，現今也有許多例子是將橫幅縫製得像裙子一樣來穿。現況則是逐漸從橫幅演變成裙子的形式。

2章

現代服装 × 民族服装

結合現代服裝與民族服裝設計

組合現代服裝是最簡單的調整。
讓我們一邊思考要留下多少元素，一邊設計吧！

組合比例差異

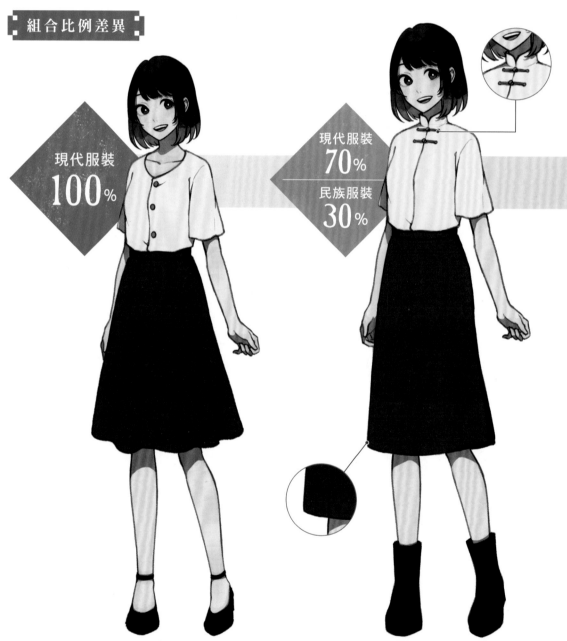

現代服裝
100%

現代服裝
70%

民族服裝
30%

一起來決定要組合的現代服裝樣式吧！此處選擇的搭配是標準的襯衫和裙子，但也可以用自己喜歡的服裝作為主題。只要多加練習，任何服裝都能與民族服裝搭配組合。

以現代服裝為基礎，添加了民族服裝「德勒」的元素組合而成的款式。剪裁輪廓幾乎維持現代服裝的樣子，藉由添加別具特色的鈕扣及立領、更換素材消除皺摺等巧思貼近民族服裝的設計。

此處具體說明了添加元素的設計思考方式。除此之外，還有將現代服裝與民族服裝混合穿搭的方法。舉例來說，可以試著在和服外披上連帽外套（Parka）做出混搭喔！

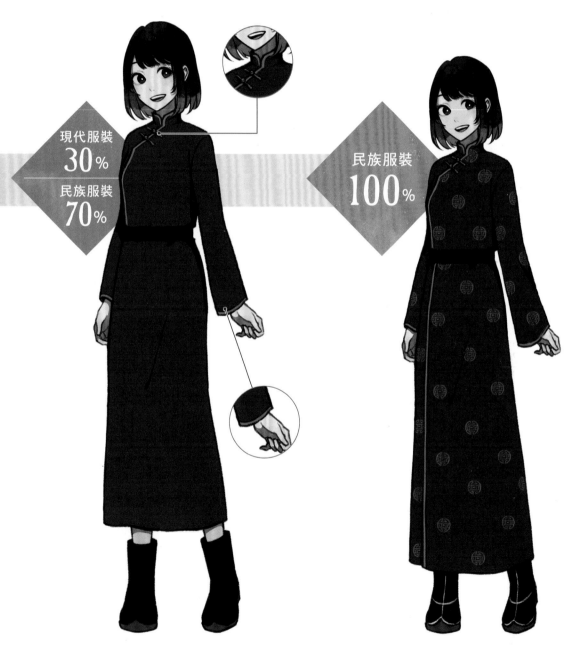

現代服裝
30%
民族服裝
70%

民族服裝
100%

以民族服裝為基礎，製作成現代服裝的款式。雖然剪裁輪廓幾乎是「德勒」的樣子，但刪除別具特色的要素以貼近現代服裝的設計。像是將衣袖跟下擺製作成普通的長度、消除裙子的線條等細節，讓民族服裝變得具現代感。

蒙古的民族服裝「德勒」。特徵是具有防寒與防風功能的立領，以及騎馬時也被用來作為鞭子的長衣袖。與左方圖例相較之下，可以看出民族服裝中充滿了現代服裝幾乎沒有的元素！

水手服

設計要點

描繪了適合黃色服裝、活潑開朗的短髮女孩。將卡米茲柔軟的剪裁和水手服特有的短上衣均衡組合，並改以靴子搭配增添時尚感。以農業高中的制服為主題描繪而成，因此讓人物戴上工作用手套，增添些許俏皮感。

卡米茲 ▶ P.31

草圖

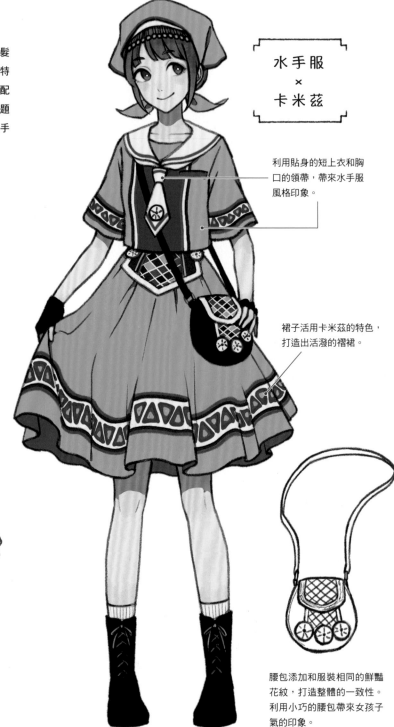

水手服
×
卡米茲

利用貼身的短上衣和胸口的領帶，帶來水手服風格印象。

裙子活用卡米茲的特色，打造出活潑的褶裙。

腰包添加和服裝相同的鮮豔花紋，打造整體的一致性。利用小巧的腰包帶來女孩子氣的印象。

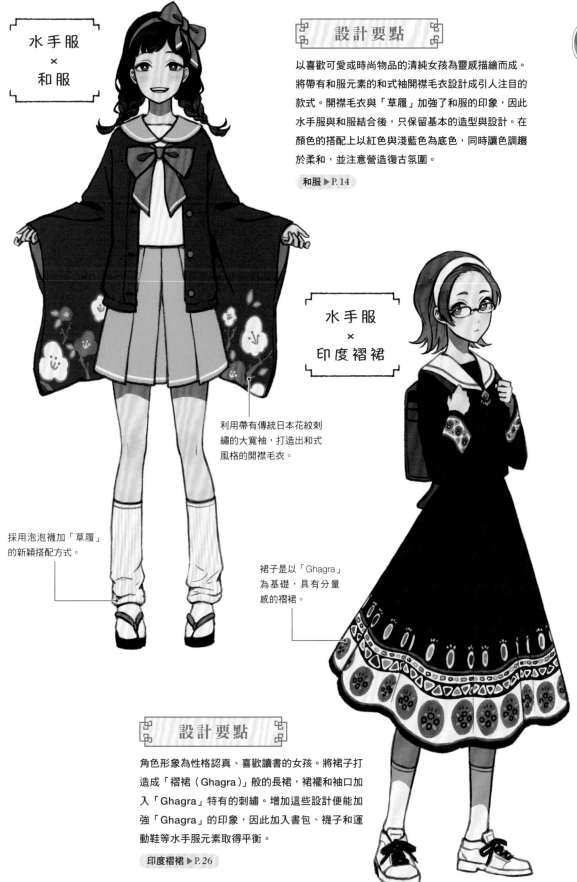

水手服
×
和服

設計要點

以喜歡可愛或時尚物品的清純女孩為靈感描繪而成。將帶有和服元素的和式袖開襟毛衣設計成引人注目的款式。開襟毛衣與「草履」加強了和服的印象,因此水手服與和服結合後,只保留基本的造型與設計。在顏色的搭配上以紅色與淺藍色為底色,同時讓色調趨於柔和,並注意營造復古氛圍。

和服 ▶ P.14

利用帶有傳統日本花紋刺繡的大寬袖,打造出和式風格的開襟毛衣。

採用泡泡襪加「草履」的新穎搭配方式。

水手服
×
印度褶裙

裙子是以「Ghagra」為基礎,具有分量感的褶裙。

設計要點

角色形象為性格認真、喜歡讀書的女孩。將裙子打造成「褶裙(Ghagra)」般的長裙,裙襬和袖口加入「Ghagra」特有的刺繡。增加這些設計便能加強「Ghagra」的印象,因此加入書包、襪子和運動鞋等水手服元素取得平衡。

印度褶裙 ▶ P.26

與水手服相同，具有人氣的主要校服款式

西裝外套

旗拉 ▶ P.38

設計要點

以參加體育社團、朋友多、活潑開朗的女孩為人物形象描繪而成。主要藉由使用圖案，在現代基本款的西裝外套制服中加入「旗拉」元素。將旗拉上常見的菱形圖樣放入披掛在肩上的「Rachu」領巾、領結、以及運動鞋當中，呈現一致的整體感。髮型的部分則選擇了常見於學生角色的馬尾。

西裝外套
×
旗拉

「Rachu」領巾利用圍巾的形象設計而成。

底色決定後會產生一致性！這次的設計以紫色為底色。

整體為深色調，所以毛衣選擇塗上明亮的米色。

草圖

手提包也加入花紋打造時尚感。若使用金屬拉鍊頭會感覺太剛硬，因此將拉鍊頭加入流蘇裝飾。

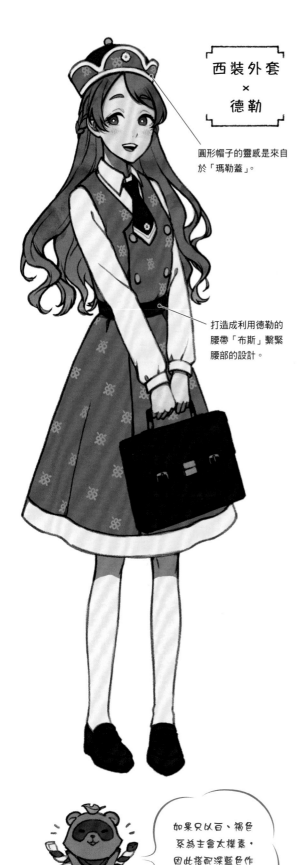

西裝外套 × 德勒

圓形帽子的靈感是來自於「瑪勒蓋」。

打造成利用德勒的腰帶「布斯」繫緊腰部的設計。

如果只以白、褐色系為主會太樸素，因此搭配深藍色作為強調色。

設計要點

人物形象為就讀私立高中、文靜大方的長髮千金小姐。「德勒」是在腰部纏上腰帶的長袍，因此以連身裙式的制服為主題。德勒元素主要保留在帽子及腰帶部分。為了忠實呈現上述世界觀、表現人物的千金小姐形象，便加入樂福鞋、褐色皮革書包等元素搭配。

德勒 ▶ P.29

領口的變化

設計中究竟要
保留多少民族服裝的特色

要展現多少民族服裝的「特色」，可以透過保留多少民族元素做出調整。包住脖子的立領設計會讓人覺得是「德勒」，因此一旦保留立領元素，就會成為更具「德勒特色」的設計。除了衣領之外，還可以藉由左右布料交疊的方式或鈕扣設計表現出「德勒」的特色。如果不這麼做，就需要在其他部分添加「德勒特色」的元素。下列插圖範例便由上至下，按照民族服裝特色保留的多寡排列。

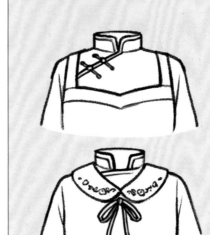

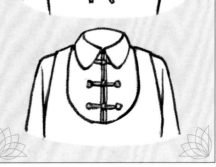

適合商務場合、婚喪喜慶等任何場面的萬能服裝

套裝

設計要點

角色形象為工作能力強的職業女性。在帶有正式
印象的套裝中，融入剪裁優美的特爾諾特色。特
爾諾大多是泡泡袖，能夠削弱套裝特有的剛強印
象。再讓角色整齊紮起頭髮、穿上細高跟鞋，藉
此表現出人物性格。

特爾諾 ▶ P.41

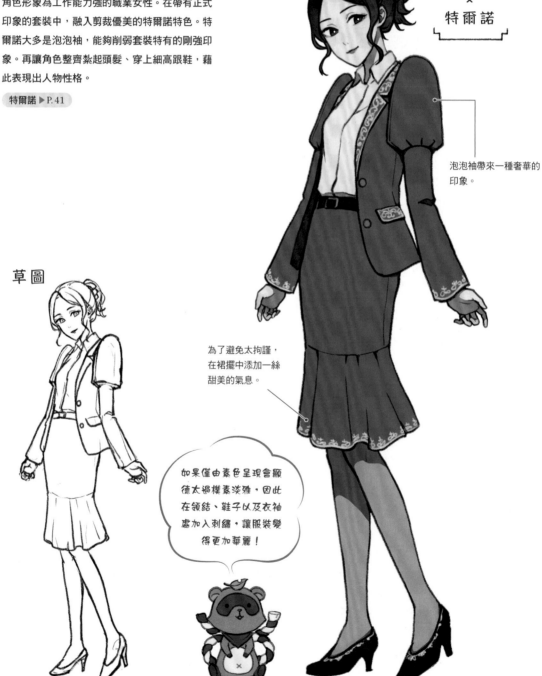

套裝
×
特爾諾

泡泡袖帶來一種奢華的
印象。

草圖

為了避免太拘謹，
在裙擺中添加一絲
甜美的氣息。

如果僅由素色呈現會顯
得太過樸素淡雅，因此
在領結、鞋子以及衣袖
處加入刺繡，讓服裝變
得更加華麗！

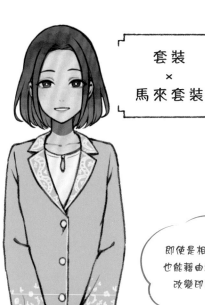

套裝 × 馬來套裝

角色形象為剛進公司的新人 OL，給人含蓄、緊張的印象。基本服裝為華麗搶眼的綠色套裝。馬來套裝的特色是裙子寬敞舒適，因此將套裝調整為保留寬敞舒適感的褲子，衣領跟衣袖則加入了類似馬來套裝的亮片或水讚圖案裝飾。

馬來套裝 ▶ P.40

即使是相同主題，也能藉由細部調整改變印象喔！

把搭配馬來套裝的「Hijab」頭巾圍在脖子上，打造成領巾風格。

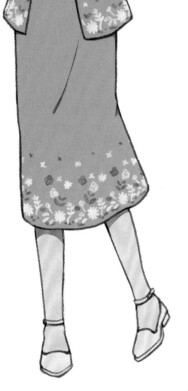

套裝 × 馬來套裝

選用華麗的色調，馬上增加服裝中的奇幻氛圍！

將馬來套裝的裙子調整為褲裝款式後，顯得相當俐落。

角色形象為上圖角色終於熟習職場後的模樣。雖然是相同的服裝組合，但為了展現出比前一個設計更習慣職場的感覺，選擇前開外套，並且採用裙子取代拘謹褲裝。配色也以華麗又柔和的粉色為底色，並加入小花圖案，讓設計更帶一些女孩子氣。

馬來套裝 ▶ P.40

具有伸縮性、方便活動的休閒服裝

運動服

設計要點

設計要點

角色形象為具有男孩子氣及毅力、熱衷工作的女孩子。為了和方便活動的運動衫組合，大膽地試著將卡夫坦調整為短外套。在整短外套中加入金線刺繡滾邊，保留卡夫坦的元素，並以工作室的作業服為主題，加入工作用護目鏡。

卡夫坦 ▶ P.36

運動衫
×
卡夫坦

利用髮尾外翹的髮型展現女孩子的活潑感。

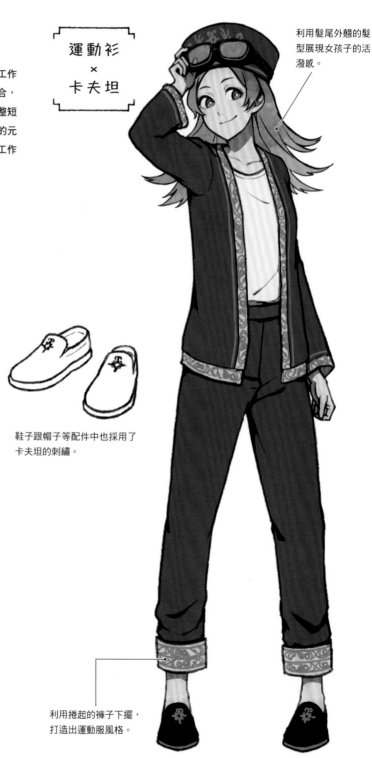

草圖

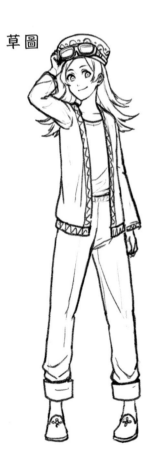

鞋子跟帽子等配件中也採用了卡夫坦的刺繡。

利用捲起的褲子下擺，打造出運動服風格。

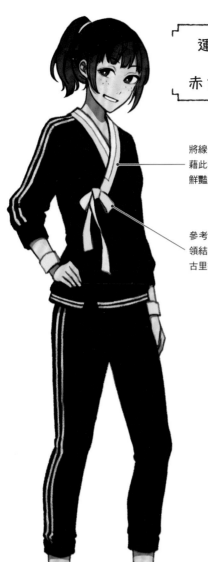

運動衫 ╳ 赤古里裙

將線條打造成螢光色，藉此表現出赤古里裙的鮮豔度。

參考「Otgoreum」的領結，利用它打造出赤古里裙風的設計。

設計要點

描繪出運動神經發達、不服輸的女性角色。說到運動衫當然會想到運動，但因赤古里裙並非方便活動的服裝，所以大膽地將裙子「起馬」調整為褲裝款式。另一方面，則活用赤古里裙特有的衣領和領結款式，讓容易變得太過男孩子氣的運動套裝看起來更顯可愛。

赤古里裙 ▶ P. 23

因為角色形象，髮型為了避免妨礙運動，選擇全部俐落扎起！

夏季款式則利用短袖與短褲營造清爽的印象。

配色與圖案的形式

根據設計變身運動風或民族風

保持上衣的樣式，試著改變配色或是圖案吧！從左到右的設計可以看出風格由運動衫風漸變為赤古里裙風。搭配自己喜愛的配色與圖案也是設計的樂趣之一。

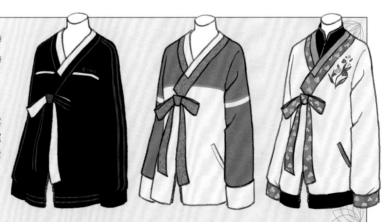

可愛易穿的便利款式

吊帶褲／裙

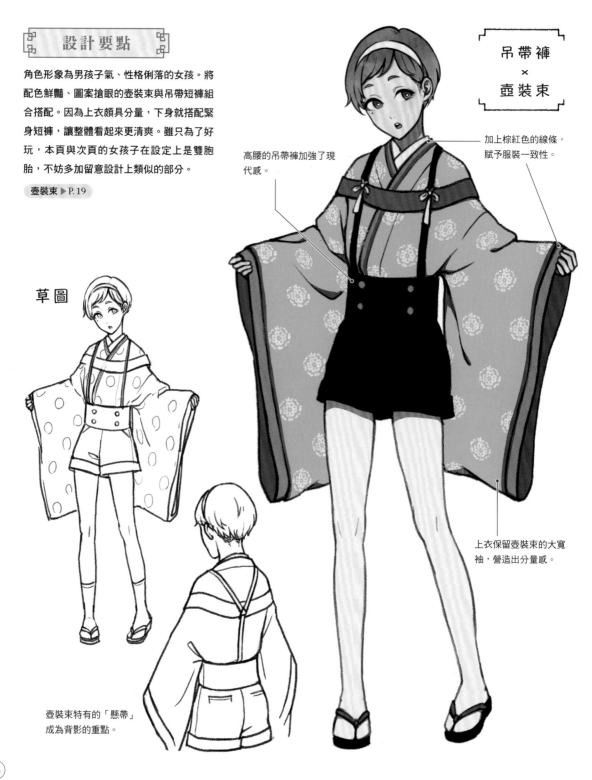

設計要點

角色形象為男孩子氣、性格俐落的女孩。將配色鮮豔、圖案搶眼的壺裝束與吊帶短褲組合搭配。因為上衣頗具分量，下身就搭配緊身短褲，讓整體看起來更清爽。雖只為了好玩，本頁與次頁的女孩子在設定上是雙胞胎，不妨多加留意設計上類似的部分。

壺裝束 ▶ P.19

吊帶褲 × 壺裝束

高腰的吊帶褲加強了現代感。

加上棕紅色的線條，賦予服裝一致性。

上衣保留壺裝束的大寬袖，營造出分量感。

草圖

壺裝束特有的「懸帶」成為背影的重點。

吊帶褲 × 旗袍

使用中式鈕扣帶出旗袍風格。

肩帶為吊帶穿搭風格的重點。

角色形象為含蓄、文靜的女孩。以迷你吊帶裙搭配經典旗袍設計，保留旗袍獨有的「中式立領」包裹頸部的設計。迷你裙可以強調身材的姣好印象。角色與前頁為雙胞胎設定，因此戴上同款的髮箍。

旗袍 ▶ P.21

不需融合不同風格，只靠混搭也能成為新的設計喔！

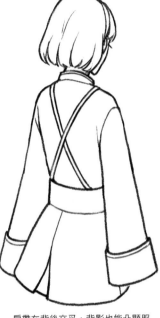

肩帶在背後交叉，背影也能凸顯服裝設計。

吊帶褲／裙的變化

從休閒到少女風，樣式豐富的吊帶褲

腰帶寬幅、類似馬甲的吊帶褲、吊帶裙可以強調身形纖細；牛仔布料則容易搭配，屬於較休閒的風格。吊帶褲／裙的種類、樣式五花八門，依據搭配方式可以營造出不同的角色印象。

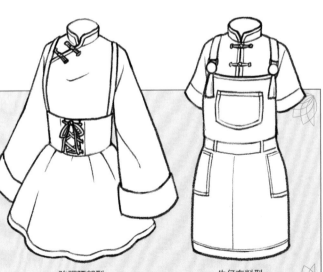

強調腰部型　　　　　牛仔布料型

蓬鬆的剪裁相當可愛！女孩約會的定番

連身裙

〜〜〜〜〜〜〜〜〜〜

設計要點

角色形象為坦率、開朗，愛笑的女孩。以赤古里裙的領結「Otgoreum」為重點的連身裙。活用赤古里裙的裙子「起馬」，設計出帶有分量的剪裁。原本，赤古里裙是長裙，但設計中調整成像正統連身裙一樣稍短的長度。再加上三股辮的髮型，讓角色帶有孩子氣的感覺。

赤古里裙 ▶ P.23

設計上為外出裝扮，試著營造出時髦的氛圍吧！

連身裙 × 赤古里裙

利用圓領和蓬蓬袖等細節，打造出甜美少女風設計。

使用深淺不同的黃色，忠實呈現夏季風格。

像赤古里裙一樣，在衣領跟裙子中添加花朵圖案。

草圖

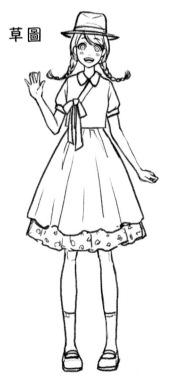

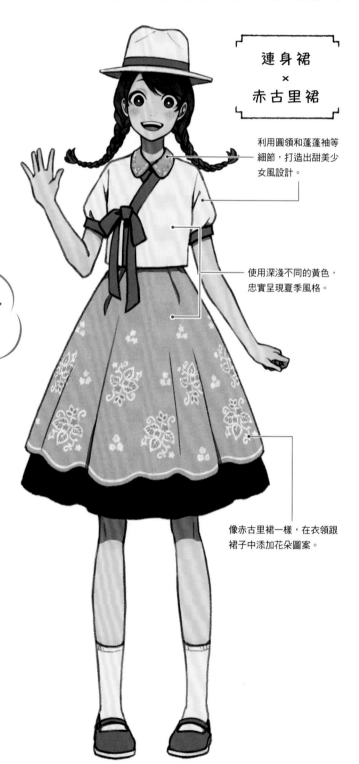

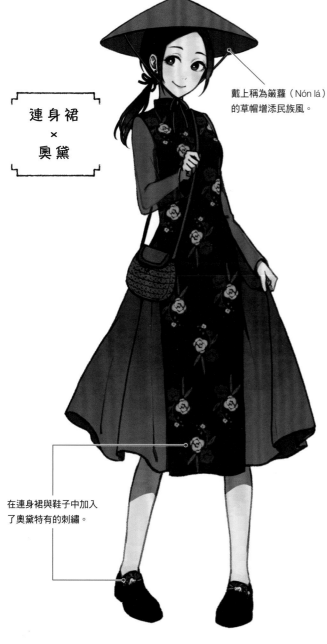

連身裙
×
奧黛

戴上稱為簍蘿（Nón lá）
的草帽增添民族風。

設計要點

以有品格且穩重的形象描繪而成的女性角色。服裝保留多處奧黛元素，帽子及鞋子等裝飾中也加入了民族風格。雖然上衣相當貼身，但利用蓬鬆的裙子取得整體平衡。以紫色為底色，企圖設計成典雅且帶有大人味的洋裝。利用鬆鬆低綁的頭髮，給人楚楚動人的印象。

奧黛 ▶ P.24

在連身裙與鞋子中加入
了奧黛特有的刺繡。

也可在背後開洞，打造深具女人味
的性感風格。

竹籃包的變化

適合亞洲風格、
種類豐富的竹籃包

越南胡志明等地有許多的日用品店。當中以竹籃包最受歡迎，日常使用或當作紀念品送禮都是首選。圓形、四角形，各種大大小小的竹籃包，種類豐富，也成了時尚搭配中的重點！

針眼多樣可愛、避免身體受寒的柔軟外衣

針織衫

設計要點

以可愛大方、個性自然的女孩為角色形象描繪而成。上半身以「Eingyi」襯衫搭配針織衫，下半身則選擇具有籠基特色的圍裹裙，並打造成固定在右邊腰部的設計。裙子使用鮮豔配色與圖案，進一步增添「籠基風格」。為了凸顯角色性格，選擇了蓬鬆柔軟的鮑伯頭髮型。

籠基 ▶ P.34

設計上以冬天為主題，因此將內襯衣設定為較厚的布料，而少畫了一些皺褶！

草圖

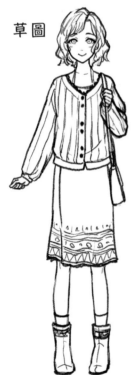

針織衫
×
籠基

注意上衣與緊身裙間的平衡，打造成尺寸較大的開襟毛衣。

針織衫是明亮溫暖的顏色，因此調暗籠基的色調，藉此收縮下半身的曲線。

穿著針織衫給人冬天的印象，為了營造整體季節感，便搭配靴子。

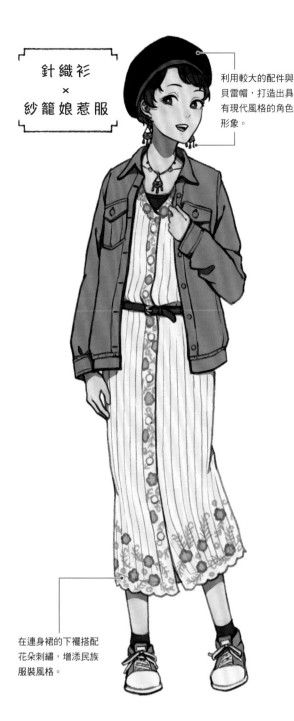

針織衫 × 紗籠娘惹服

利用較大的配件與貝雷帽，打造出具有現代風格的角色形象。

在連身裙的下襬搭配花朵刺繡，增添民族服裝風格。

設計要點

以喜愛時尚、身材高挑，模特兒般的女孩為角色形象設計而成。紗籠娘惹服的特色為鮮豔圖樣與刺繡，將版型調整成長版針織洋裝，並也忠實呈現了刺繡的鮮豔配色。想要營造休閒氣氛穿搭，讓人物披上牛仔外套，腳下則利用運動鞋搭配成方便活動的樣子。

紗籠娘惹服 ▶ P.39

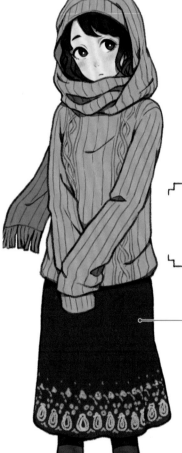

針織衫 × 馬來套裝

裙子部分在樸素的色調中加入刺繡，打造成典雅的形象。

設計要點

角色形象為含蓄、靦腆，讓人不禁想保護她的女孩。在長度及膝的馬來套裝外穿上寬敞針織衫，並將經常用來搭配馬來套裝的「Hijab」頭巾調整成針織質地的圍巾，像兜帽一樣戴上也很可愛。

馬來套裝 ▶ P.40

布料紮實的帥氣夾克

皮夾克

設計要點

角色形象為可靠、堅強、健談的女孩。在很容易因為色調柔和而顯得可愛的漢服外，大膽地披上給人帥氣印象的皮夾克，打造成具有反差感的設計。縮短皮夾克的長度並留意夾克與連身裙間的平衡，再加入花朵圖案，讓連身裙看起來帶有漢服特色。

漢服 ▶ P.20

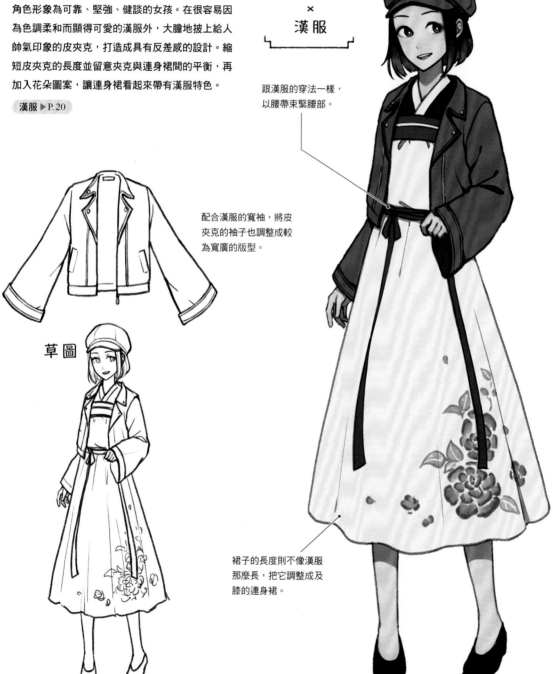

皮夾克
×
漢服

跟漢服的穿法一樣，以腰帶束緊腰部。

配合漢服的寬袖，將皮夾克的袖子也調整成較為寬廣的版型。

草圖

裙子的長度則不像漢服那麼長，把它調整成及膝的連身裙。

皮夾克
✕
土庫曼連身裙

在夾克的衣領周圍和內襯衣當中添加了「Koynek」風格的刺繡。

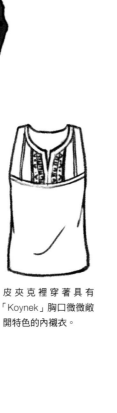

皮夾克裡穿著具有「Koynek」胸口微微敞開特色的內襯衣。

設計要點

以冷酷、寡言，冷靜的女孩為角色形象描繪而成。底色是深綠色，加上精緻的圖案，打造出帶有設計感的皮夾克。以長而大的夾克搭配緊身短褲，打造出能強調身材曲線的穿搭。搭配帽子和運動鞋等，給人一種男孩子氣且隨性的整體印象。

土庫曼連身裙 ▶ P.32

改變外型的設計

只是增加長度，就能打造出截然不同印象的設計

試著增加皮夾克的長度，設計成長大衣風格。除了皮夾克外，也能藉由增加上衣長度，輕鬆調整為外套或是連身裙。若一時缺乏搭配靈感，不妨多方嘗試看看。

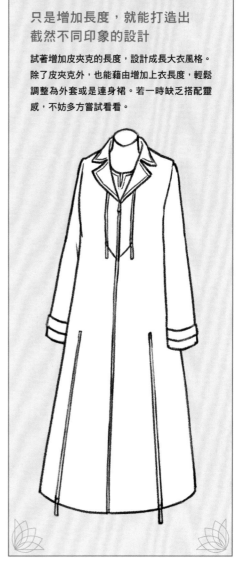

即使服裝相當帥氣，依照搭配的物品也可以營造休閒或少女風。

舒適溫暖的防寒衣，活躍在寒冷的冬天！

粗呢外套

設計要點

以落落大方的不思議少女為角色形象設計而成。
留下求巴寬敞剪裁與寬袖設計，打造出具民族風
格的粗呢外套。求巴跟粗呢外套都是外穿衣物，
因此在設計上相當易搭。整體配色稍微偏暗，因
此帽子跟手套選擇塗上淡粉紅作為強調色。

求巴 ▶ P.22

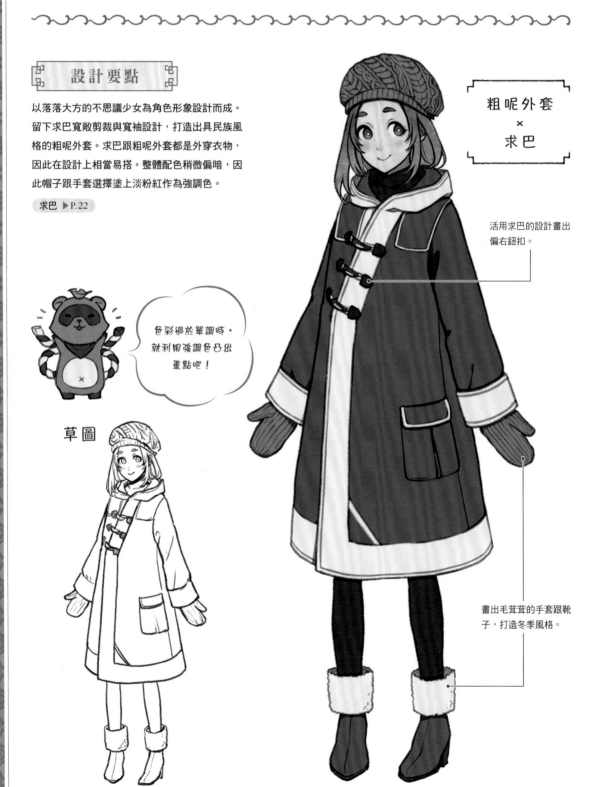

色彩過於單調時，
就利用強調色凸出
重點吧！

草圖

粗呢外套
×
求巴

活用求巴的設計畫出
偏右鈕扣。

畫出毛茸茸的手套跟靴
子，打造冬季風格。

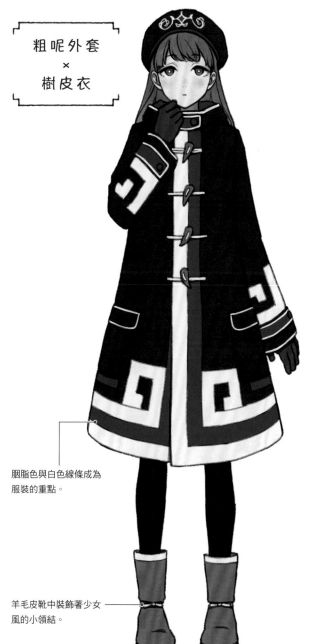

粗呢外套 ✕ 樹皮衣

胭脂色與白色線條成為
服裝的重點。

羊毛皮靴中裝飾著少女
風的小領結。

設計要點

以做自己、無拘無束，總是在發呆的女孩為角色形
象描繪而成。採用粗呢外套的版型為基礎，在衣袖
跟衣領繪上樹皮衣設計中特有的愛努族圖樣，打造
出珍奇又可愛的外套。配色以具樹皮衣特徵的深藍
色、胭脂色、白色等3色為基礎。

求巴 ▶ P.16

兜帽上也加入了樹皮衣獨有的
愛奴族圖樣。

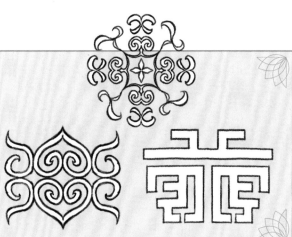

愛奴族圖樣設計樣式

**生活用品或典禮用品等各式各樣的
物品中都有畫上圖案**

據說愛奴族的圖案有著辟邪的效力，在衣料上加入愛奴
族圖案的方式各不相同，可以刺繡，或是將布料裁切後
黏貼在衣服上。圖案的設計也有許多種類，試著多方研
究這些圖樣，會發現相當有意思喔！

舒適且容易搭配，附上帽子的休閒外套

連帽外套

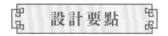 設計要點

以朝氣蓬勃且具行動力的淘氣女孩為角色
形象描繪而成。將長及腳踝的土庫曼斗篷
「Chyrpy」大膽調整為及膝的短版連帽外
套，並直接沿用「Chyrpy」特有的胸口刺
繡。人物設定為住在海邊，為了防曬便將服
裝設計為長袖。

土庫曼斗篷 ▶ P.33

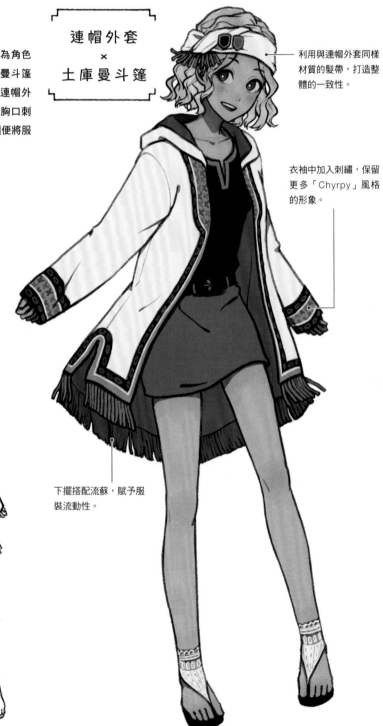

連帽外套
×
土庫曼斗篷

利用與連帽外套同樣
材質的髮帶，打造整
體的一致性。

衣袖中加入刺繡，保留
更多「Chyrpy」風格
的形象。

下擺搭配流蘇，賦予服
裝流動性。

草圖

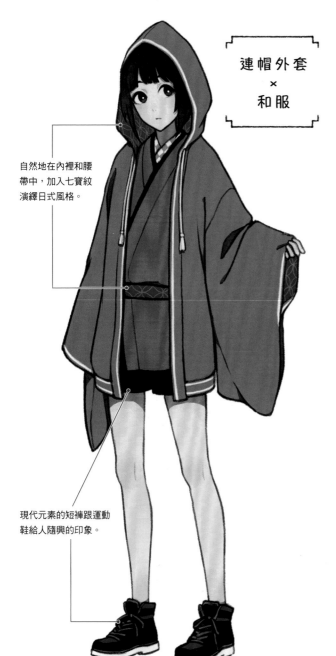

連帽外套
✕
和服

自然地在內裡和腰帶中，加入七寶紋演繹日式風格。

現代元素的短褲跟運動鞋給人隨興的印象。

設計要點

角色形象為妹妹頭、嬌小身材的宅女。活用和服特有的大寬袖結合連帽開襟外套風格。將稱為「法被」的日本工匠衣穿在連帽外套內，保留濃厚日式風格元素。因為外套寬鬆且具有分量，為了取得平衡，搭配了俐落的短褲。

和服 ▶ P.14

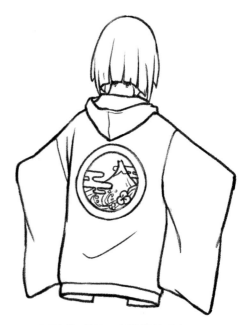

為了打造更貼近和服風格的連帽外套，在衣服背後加入富士山圖樣。

日式圖案的變化

在設計中採用自古以來就深受喜愛的日式圖案

只在衣服中加入日式圖案，就會改變給人的印象。波浪和松樹給人正統派核心的印象；山茶花和櫻花給人文雅、有女人味的印象；櫻花和鯉魚給人壯麗、有氣勢的印象。試著配合角色形象思考採用哪種日式圖案，也非常有趣呢！

所有女性的憧憬，為新娘打造的美麗禮服

結婚禮服

卡拉卡長袍 ▶ P.35

設計要點

角色形象為落落大方、個性溫柔的女孩。將「Karaka」又長又大的布料調整為結婚禮服的剪裁。讓裙子的長度比「Karaka」更短，剪裁也更加蓬鬆。統一服裝下擺、衣袖與頭紗的圖案，帶出一致的整體感。利用花朵裝飾頭紗，給人更像新娘般的印象。

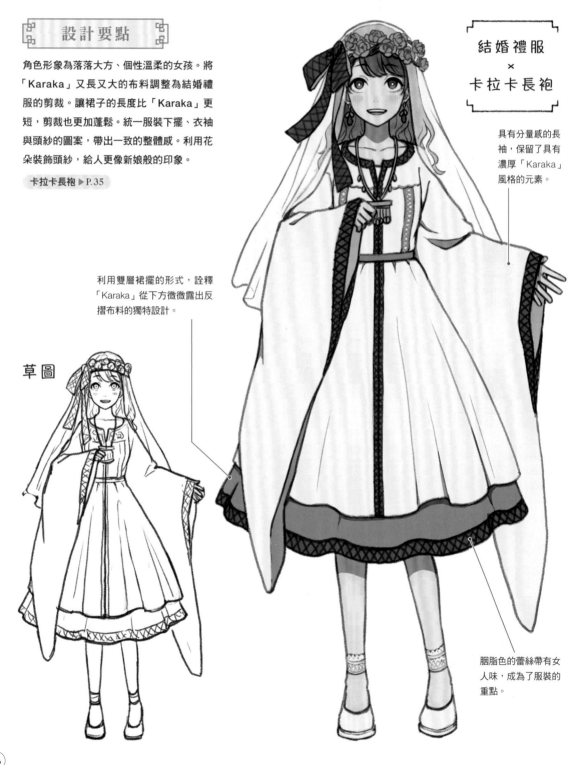

結婚禮服 × 卡拉卡長袍

具有分量感的長袖，保留了具有濃厚「Karaka」風格的元素。

利用雙層裙擺的形式，詮釋「Karaka」從下方微微露出反摺布料的獨特設計。

草圖

胭脂色的蕾絲帶有女人味，成為了服裝的重點。

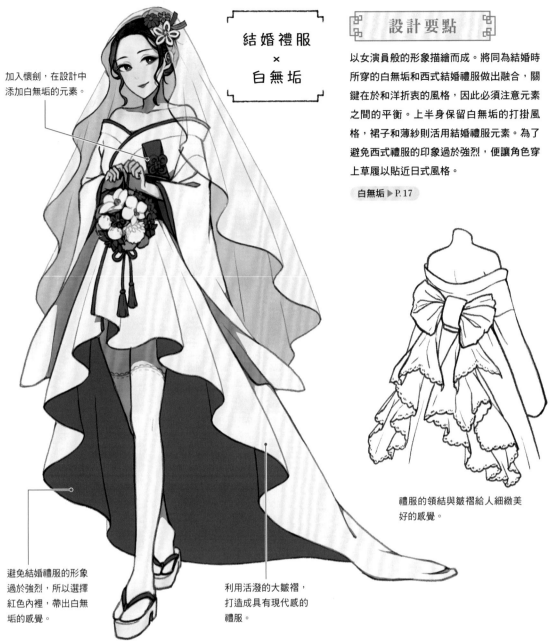

加入懷劍，在設計中添加白無垢的元素。

結婚禮服 ✕ 白無垢

白無垢 ▶ P.17

設計要點

以女演員般的形象描繪而成。將同為結婚時所穿的白無垢和西式結婚禮服做出融合，關鍵在於和洋折衷的風格，因此必須注意元素之間的平衡。上半身保留白無垢的打掛風格，裙子和薄紗則活用結婚禮服元素。為了避免西式禮服的印象過於強烈，便讓角色穿上草履以貼近日式風格。

禮服的領結與皺褶給人細緻美好的感覺。

避免結婚禮服的形象過於強烈，所以選擇紅色內裡，帶出白無垢的感覺。

利用活潑的大皺褶，打造成具有現代感的禮服。

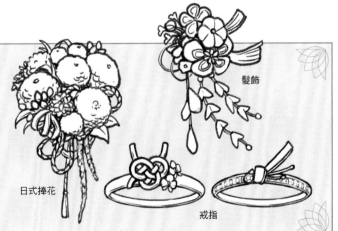

日式婚禮小物

利用捧花、髮飾等小物
加入更多日式風格。

試著在洋裝形象過於強烈的結婚禮服中加入日式小物也不錯。用菊花和山茶花打造的捧花，以及利用日本傳統和風布作花製作的髮飾。還有以典禮中所使用的「水引」裝飾為靈感的戒指，也是既創新又有趣。

日式捧花

髮飾

戒指

女孩到海邊或泳池所穿著的可愛服裝

泳裝

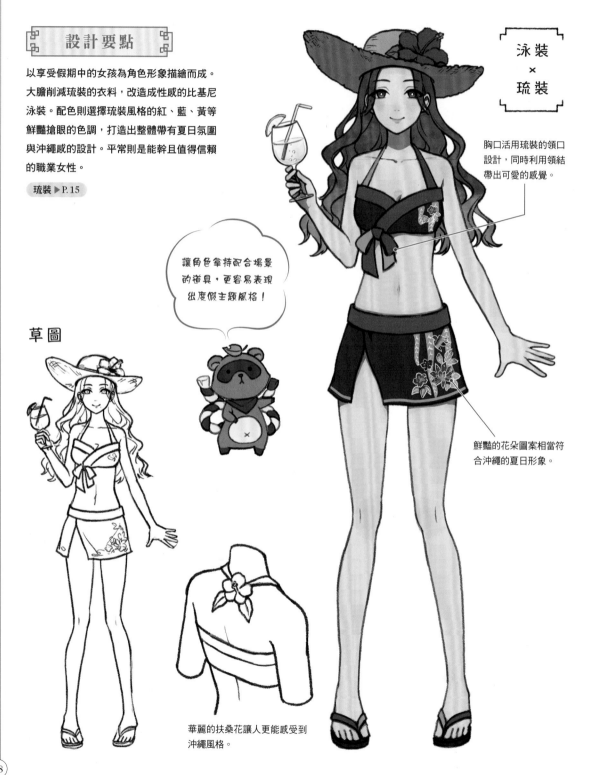

設計要點

以享受假期中的女孩為角色形象描繪而成。大膽削減琉裝的衣料，改造成性感的比基尼泳裝。配色則選擇琉裝風格的紅、藍、黃等鮮豔搶眼的色調，打造出整體帶有夏日氛圍與沖繩感的設計。平常則是能幹且值得信賴的職業女性。

琉裝 ▶ P. 15

泳裝 × 琉裝

胸口活用琉裝的領口設計，同時利用領結帶出可愛的感覺。

讓角色拿持配合場景的道具，更容易表現出度假主題風格！

草圖

鮮豔的花朵圖案相當符合沖繩的夏日形象。

華麗的扶桑花讓人更能感受到沖繩風格。

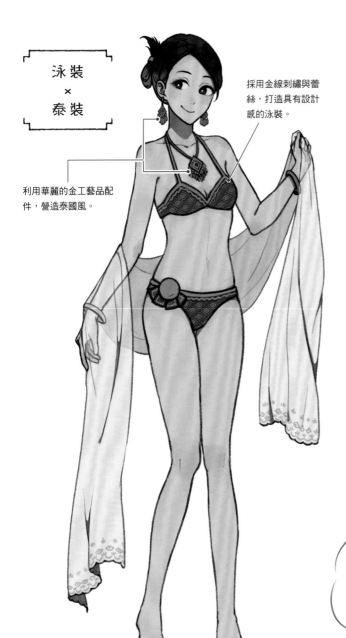

採用金線刺繡與蕾絲，打造具有設計感的泳裝。

利用華麗的金工藝品配件，營造泰國風。

設計要點

角色設定為美麗的女性舞者。泳裝的設計往往較為簡單，但此次則將泰裝中特有的「撒擺」披掛在雙臂，打造出帶有活潑感的設計。選擇較大的耳環跟項鍊等配飾作為設計的重點。髮型選擇往後盤起的簡潔髮型。

泰裝 ▶ P.30

也可以將「撒擺」纏繞在腰上後打結，調整成像圍裹裙一樣。

將蕾絲和圖案等所有的裝飾打造成金工藝品，藉此帶出一致性和泰裝風格。

泳裝的變化

利用各式各樣的設計
讓泳裝更可愛

在此設計出3種帶有泰裝風格的泳裝樣式。無論是無肩帶比基尼，或下半身是裙子的泳裝，試著在各種類型的泳裝中添加圖案或小物，打造自己原創的設計吧！

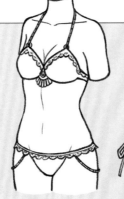

蕾絲比基尼

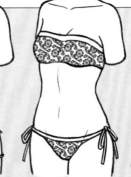

無肩帶比基尼

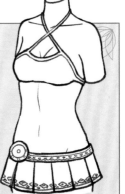

裙裝式泳裝

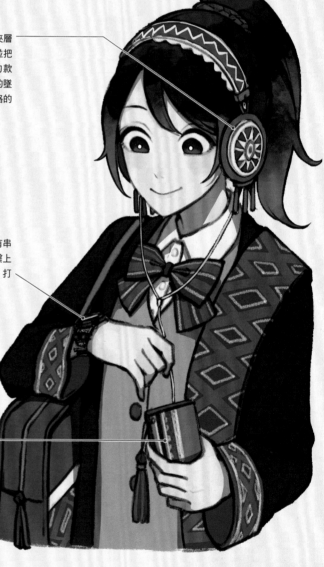

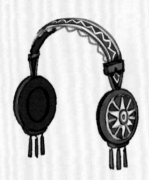

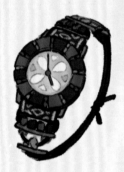

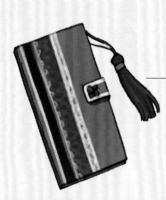

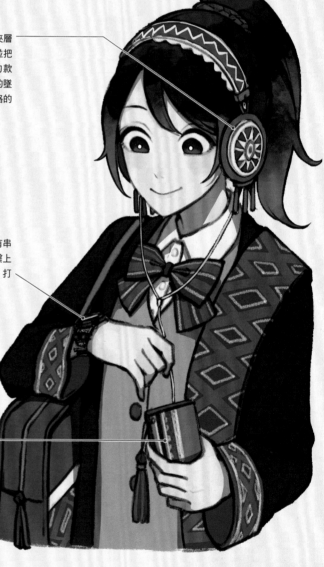

專欄 2

融入民族風設計的
現代配件

除了現代服裝外，也可以試著在現代小物中加入民族風格的元素。
本專欄將介紹如何將現代小物調整為亞洲民族風格。

耳機

戴在頭上的部分以內有夾層材料的布料製作而成，並把外觀設計成類似頭巾的款式。耳機本體底下搖晃的墜飾，則給人更具民族風格的印象。

手錶

基底為木製，錶面上鑲有串珠和石頭的可愛設計。繫上繩子便可固定在手腕上，打造成類似幸運繩的手錶。

手機

以亞洲民族服裝中經常可見的編織物，妝點在手帳型的手機套外。手機套上還附有搶眼的流蘇吊帶。

讓本書中登場的西裝外套女孩（P. 48），攜帶與服裝具一致風格的亞洲民族風現代配件。將現代的配件調整成亞洲民族風格後，便可也輕易與加入旗拉元素的西裝外套制服做出搭配。從角色本身到這個世界裡的學生如何上學、進出怎樣的車站或是搭乘的交通工具等，一旦拓展世界觀再做思考，就能增加設計的深度。

3章

奇幻主題 × 民族服裝

結合奇幻主題與民族服裝設計

能夠自由設計，也需要發揮想像力的組合方式。
關鍵在於需仔細思考如何結合奇幻主題與角色自身的設定。

結合奇幻元素的步驟

此處將介紹民族服裝與奇幻元素結合的步驟。雖說不必每次都按照這樣的步驟進行，但根據設定確立元素與概念的思考方式，既方便也容易發揮應用。

從零開始設計角色非常困難，所以就按照順序進行吧！

頭紗

玫瑰念珠

聖經

道袍

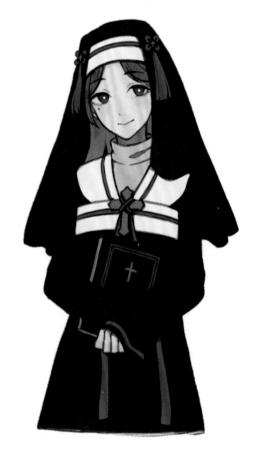

❶ 根據設定確定元素

首先，先決定要結合哪種職業和哪種服裝。此處選擇了神職人員×漢服。然後，想像一下要設計出什麼樣的角色。新人還是老手、性格冷酷還是開朗，這些人物設定將成為設計的概念。決定人設後，就來描繪可能具備的特徵吧！這就是設計的基本元素。

❷ 與民族服裝結合

將繪製完成的元素，實際結合到民族服裝中。可選擇奇幻元素或是民族服裝為基礎，因此讓我們結合它們各自的特徵吧。請注意符合設計本身以及直接穿上民族服裝的兩種想法。只要有這兩種想法，大部分的物品都能與民族服裝組合。

相同元素組合出不同設計變化

嘗試利用廚師╳樹皮衣打造出兩種設計。即使是相同的元素組合，
只要更改角色設定，就會成為截然不同的設計。

◆ 重視創意的廚師

打蛋器　廚師帽　鮮奶油　模型　性格形象　領巾　圍裙

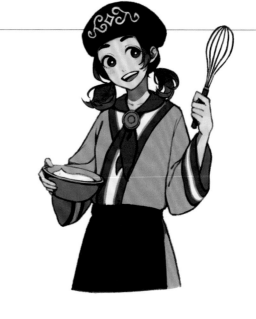

❶ 做自己、情緒化，注重食物外觀和擺盤的廚師，以這樣的人設為起點。再加上喜歡可愛的物品、比起餐食更擅長製作甜點等個性，透過添加人物特徵創造角色形象，並思考想要在設計中加入的元素。

❷ 試著從擅長製作甜點的形象為起點，讓角色看起來像個糕點師傅。加入大片圖樣，藉此營造樹皮衣獨特的氣氛以及明亮的印象。配合角色特質，讓帽子上的圖樣也閃閃發亮。

◆ 匠人風格的廚師

廚師帽　廚師服　長褲　性格形象　身高稍高　白色

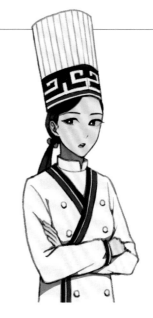

❶ 認真而堅定，在簡單的擺盤下，注重味道與食材的廚師，嘗試以這樣的人設來思考設計。在此情況下，適合較成熟的服裝設計。另外，因為腦中浮現的是法國廚師的形象，也在服裝中加入廚師帽等元素。

❷ 設計出在廚師服外披上樹皮衣的角色形象，使用最少的圖樣實現簡單的設計。若讓角色直接穿上樹皮衣有些不自然，因此保留樹皮衣的剪裁，同時加上鈕扣或將配色改成白色，營造廚師的感覺。

正統奇幻世界的魔法高手

魔女

設計要點

以沉著穩重的魔法學校老師為角色形象
描繪而成。想要打造開朗的形象，所以
大膽地以白色做為主色調，而非傳統魔
女的深色。和服雖然是洗鍊的直線剪
裁，但因想要帶出分量感，便加大了帽
子並拉長袖長。肩膀上的黑貓是為了增
添魔女氣息而繪製。

和服 ▶ P. 14

魔女 × 和服

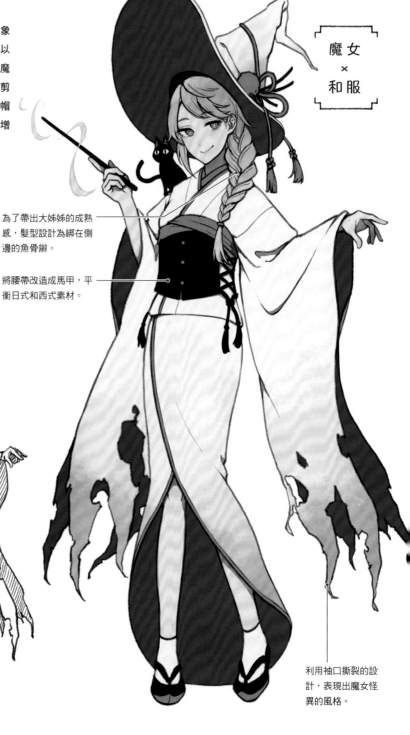

為了帶出大姊姊的成熟
感，髮型設計為綁在側
邊的魚骨辮。

將腰帶改造成馬甲，平
衡日式和西式素材。

草圖

利用袖口撕裂的設
計，表現出魔女怪
異的風格。

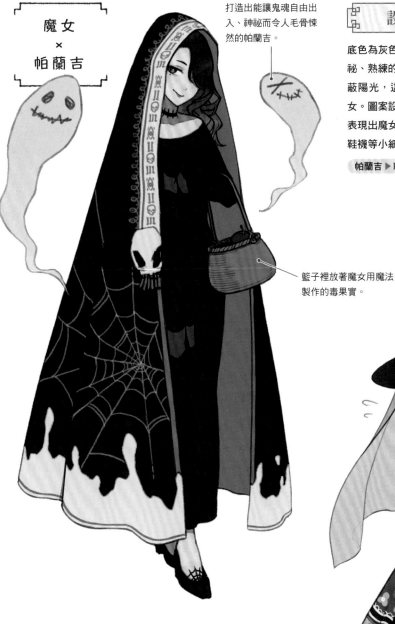

魔女 × 帕蘭吉

打造出能讓鬼魂自由出入、神祕而令人毛骨悚然的帕蘭吉。

設計要點

底色為灰色、紫色等暗色系，角色形象為神祕、熟練的魔女。帕蘭吉的尺寸較長且能遮蔽陽光，這樣的服裝最適合喜愛黑暗的魔女。圖案設計以骷髏及蜘蛛網為主題，充分表現出魔女的奇幻元素。除此之外，脖子和鞋襪等小細節中也加入了蜘蛛網。

帕蘭吉 ▶ P.37

籃子裡放著魔女用魔法製作的毒果實。

魔女 × 印度褶裙

活用「Ghagra」具有民族特色的圖案設計而成。

設計要點

角色形象為靦腆害羞的見習魔女，因此打造出總是以瀏海及帽子遮住臉龐的設計。參考「Ghagra」寬裙，並調整為及膝的連身裙式樣。利用大帽子搭配薄紗以及腳踝上的腳鍊等裝飾品，帶出可愛的印象。輕柔展開的薄紗賦予服裝流動性，配色雖以紫色為底色，加上淡藍色增加整體可人印象。

印度褶裙 ▶ P.26

擁有純白之羽、美麗的上帝使者

天使

設計要點

想營造出溫柔美麗的天使形象，因此選擇了白皙透亮的肌膚與金色長髮。設計簡單的服裝則是活用了藍嘎套裝的剪裁。為了營造天使風格，配色使用白色及黃綠色為底色，忠實呈現出光與大自然的感覺。服裝和髮型相當具有分量感，因此將翅膀打造成較小的尺寸。

藍嘎套裝 ▶ P.27

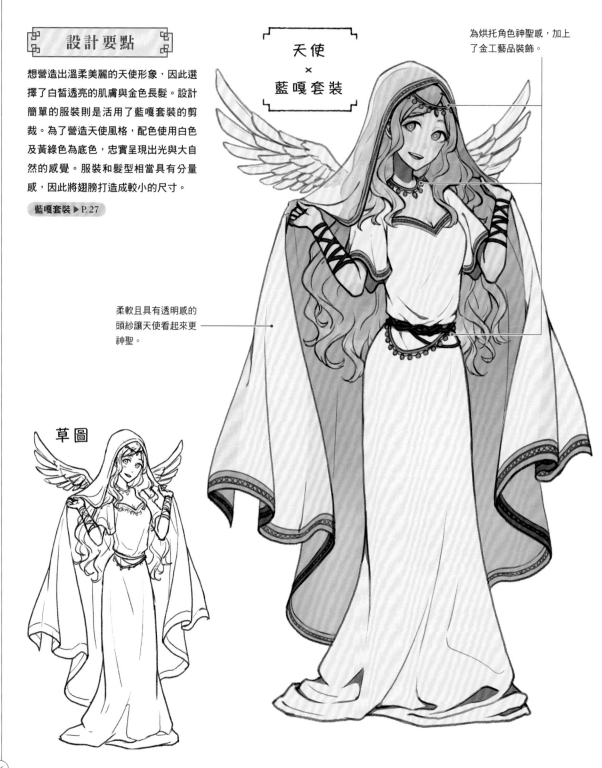

天使 × 藍嘎套裝

為烘托角色神聖感，加上了金工藝品裝飾。

柔軟且具有透明感的頭紗讓天使看起來更神聖。

草圖

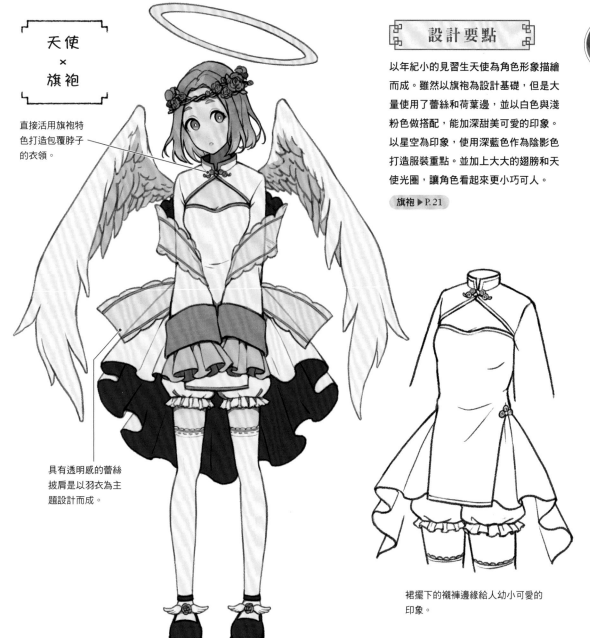

天使 × 旗袍

直接活用旗袍特色打造包覆脖子的衣領。

具有透明感的蕾絲披肩是以羽衣為主題設計而成。

設計要點

以年紀小的見習生天使為角色形象描繪而成。雖然以旗袍為設計基礎，但是大量使用了蕾絲和荷葉邊，並以白色與淺粉色做搭配，能加深甜美可愛的印象。以星空為印象，使用深藍色作為陰影色打造服裝重點。並加上大大的翅膀和天使光圈，讓角色看起來更小巧可人。

旗袍 ▶ P.21

裙擺下的襯褲邊緣給人幼小可愛的印象。

搭配旗袍的鞋子設計

將服裝風格設計延伸至鞋子的巧思與設計當中

設計搭配旗袍的鞋子時，可以混搭旗袍上的中式鈕扣和羽毛，或是活用立領元素打造鞋子與靴子設計。服裝上的設計巧思也能用在鞋子設計當中，因此請多加嘗試。這就是「時尚從腳邊開始」的意思吧！

羽毛跟中式鈕扣的混搭

立領配置

繩扣配置

巧妙蠱惑大眾，有時會帶來災禍的壞蛋

惡魔

設計要點

角色形象是住在陰暗潮濕的宅邸，謹慎陰沉的女孩。從頭到腳密不透風披上的帕蘭吉相當具有分量感，因此將裙子的長度縮短，讓人清楚看見雙腿。為了表現怪異的風格，用繩帶纏繞住頭部、脖子、腿部等處，並用尖銳的角和長尾巴凸顯惡魔特質。

帕蘭吉 ▶ P.37

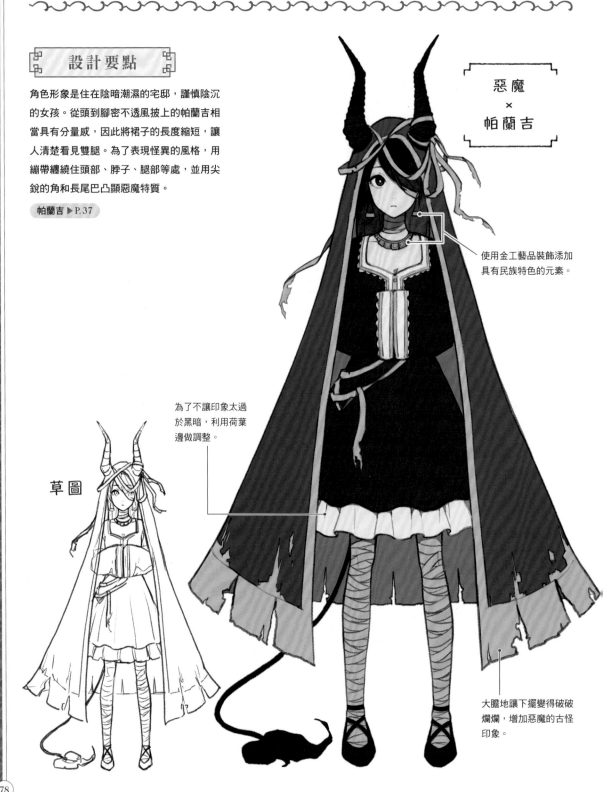

惡魔 × 帕蘭吉

使用金工藝品裝飾添加具有民族特色的元素。

為了不讓印象太過於黑暗，利用荷葉邊做調整。

草圖

大膽地讓下擺變得破破爛爛，增加惡魔的古怪印象。

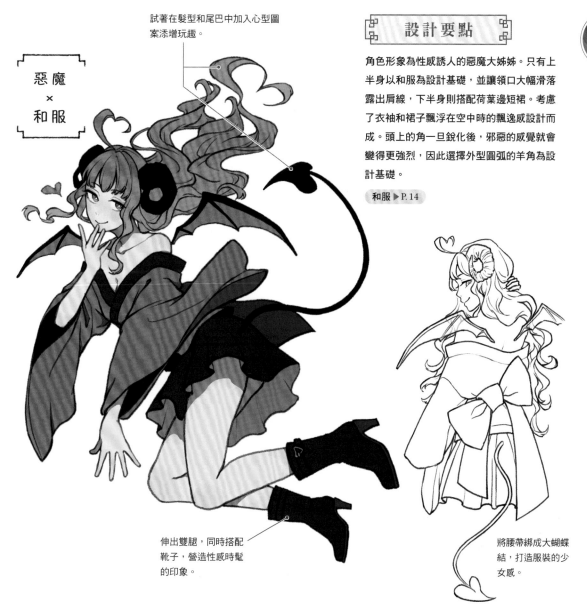

試著在髮型和尾巴中加入心型圖案添增玩趣。

惡魔 × 和服

設計要點

角色形象為性感誘人的惡魔大姊姊。只有上半身以和服為設計基礎，並讓領口大幅滑落露出肩線，下半身則搭配荷葉邊短裙。考慮了衣袖和裙子飄浮在空中時的飄逸感設計而成。頭上的角一旦銳化後，邪惡的感覺就會變得更強烈，因此選擇外型圓弧的羊角為設計基礎。

和服 ▶ P.14

伸出雙腿，同時搭配靴子，營造性感時髦的印象。

將腰帶綁成大蝴蝶結，打造服裝的少女感。

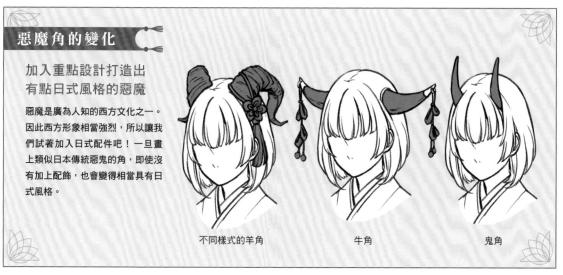

惡魔角的變化

加入重點設計打造出有點日式風格的惡魔

惡魔是廣為人知的西方文化之一。因此西方形象相當強烈，所以讓我們試著加入日式配件吧！一旦畫上類似日本傳統惡鬼的角，即使沒有加上配飾，也會變得相當具有日式風格。

不同樣式的羊角　　　牛角　　　鬼角

已經死掉了卻在街上徘徊！來自中國的喪屍妖怪

殭屍

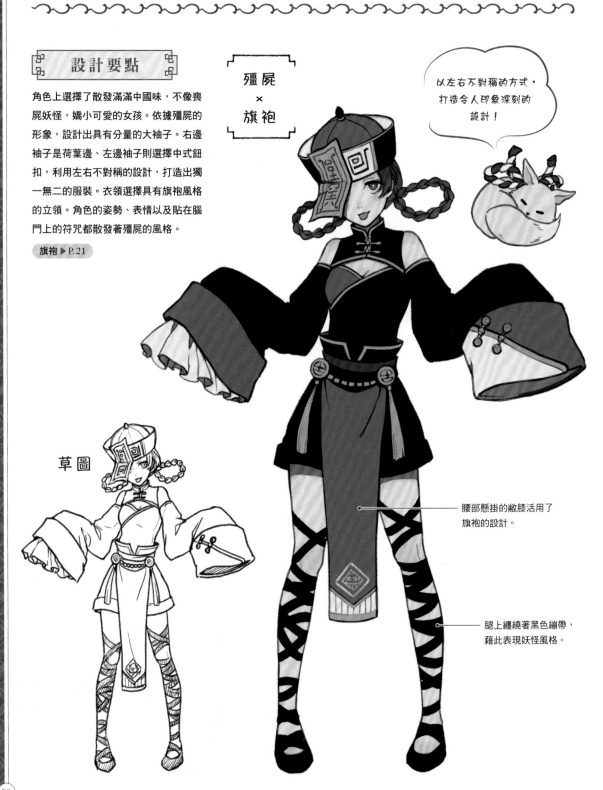

設計要點

角色上選擇了散發滿滿中國味，不像喪屍妖怪，嬌小可愛的女孩。依據殭屍的形象，設計出具有分量的大袖子。右邊袖子是荷葉邊、左邊袖子則選擇中式鈕扣，利用左右不對稱的設計，打造出獨一無二的服裝。衣領選擇具有旗袍風格的立領。角色的姿勢、表情以及貼在腦門上的符咒都散發著殭屍的風格。

旗袍 ▶ P.21

殭屍 × 旗袍

以左右不對稱的方式，打造令人印象深刻的設計！

草圖

腰部懸掛的敝膝活用了旗袍的設計。

腿上纏繞著黑色繃帶，藉此表現妖怪風格。

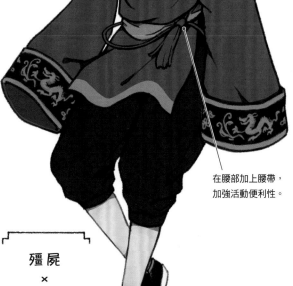

設 計 要 點

角色形象為相貌威武的男孩子氣女孩。活用了短版旁遮普套裝的剪裁，同時將袖子調整得較寬。因為殭屍蹦蹦跳跳的形象，因此相當重視活動的便利性，腳上搭配了輕便的褲裝款式。又因為是中國的妖怪，讓角色穿上傳統功夫鞋，並在服裝整體中加入龍的圖案。

旁遮普套裝 ▶ P. 28

利用帽子與大型念珠等配件，增添殭屍的元素。

在腰部加上腰帶，加強活動便利性。

殭屍
╳
旁遮普套裝

活用紗籠娘惹服特色的合身剪裁。

殭屍
╳
紗籠娘惹服

設 計 要 點

目標是打造與殭屍形象相反的可愛形象。利用具有透明威的蕾絲和短裙，帶出具女人味的印象。手伸不出來的長衣袖以及遮住右眼的髮型等處令人有些毛骨悚然。帽子與腰帶的裝飾品中附有串珠及細繩，忠實描繪出兼具活動性與設計性的服裝。

紗籠娘惹服 ▶ P. 39

高貴而堅強，賦予馬背上騎兵的頭銜

騎士

設計要點

調整特爾諾風格的泡泡袖作為盔甲，以勇敢
帥氣且高貴的女騎士為角色形象描繪而成。
在設計中加入荷葉裙、長髮以及領結等元
素，藉此打造帥氣凜然中又能感覺到女性柔
軟特質的設計。

特爾諾 ▶ P.41

騎士 × 特爾諾

草圖

利用腰帶收緊荷葉
裙，打造深具女人
味的剪裁。

把盔甲設計成裙子的
形狀，強調特爾諾的
外型。

讓角色擁有一頭長髮，
也是因為想帶出女人味。

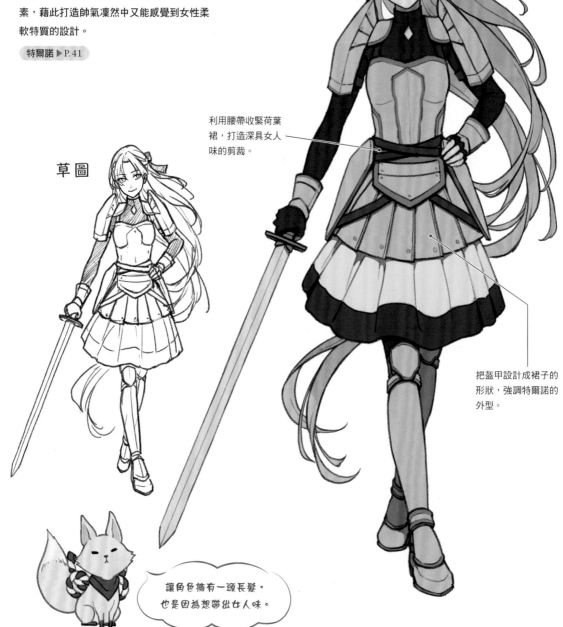

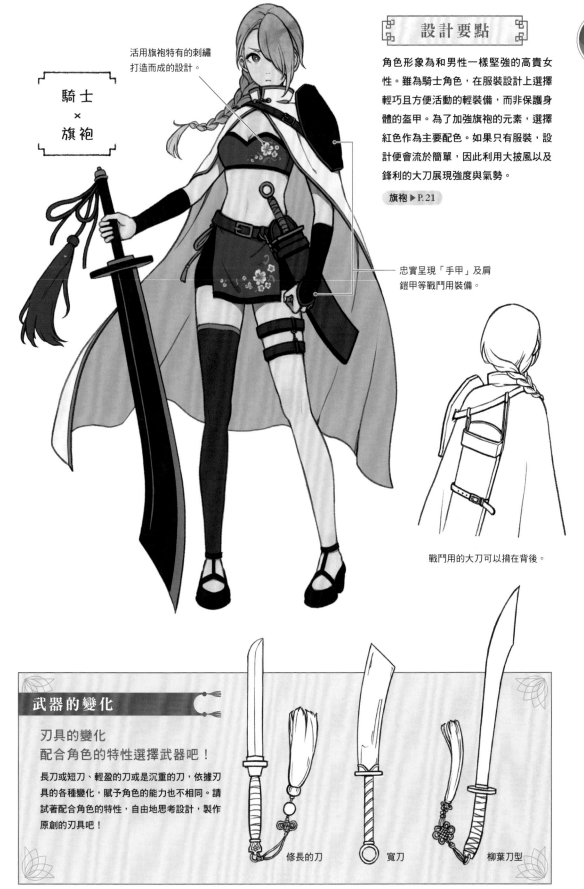

活用旗袍特有的刺繡打造而成的設計。

騎士 × 旗袍

設計要點

角色形象為和男性一樣堅強的高貴女性。雖為騎士角色，在服裝設計上選擇輕巧且方便活動的輕裝備，而非保護身體的盔甲。為了加強旗袍的元素，選擇紅色作為主要配色。如果只有服裝，設計便會流於簡單，因此利用大披風以及鋒利的大刀展現強度與氣勢。

旗袍 ▶ P.21

忠實呈現「手甲」及肩鎧甲等戰鬥用裝備。

戰鬥用的大刀可以揹在背後。

武器的變化

刃具的變化
配合角色的特性選擇武器吧！

長刀或短刀、輕盈的刀或是沉重的刀，依據刃具的各種變化，賦予角色的能力也不相同。請試著配合角色的特性，自由地思考設計，製作原創的刃具吧！

修長的刀　　　寬刀　　　柳葉刀型

美麗高貴的奇幻經典角色

公主

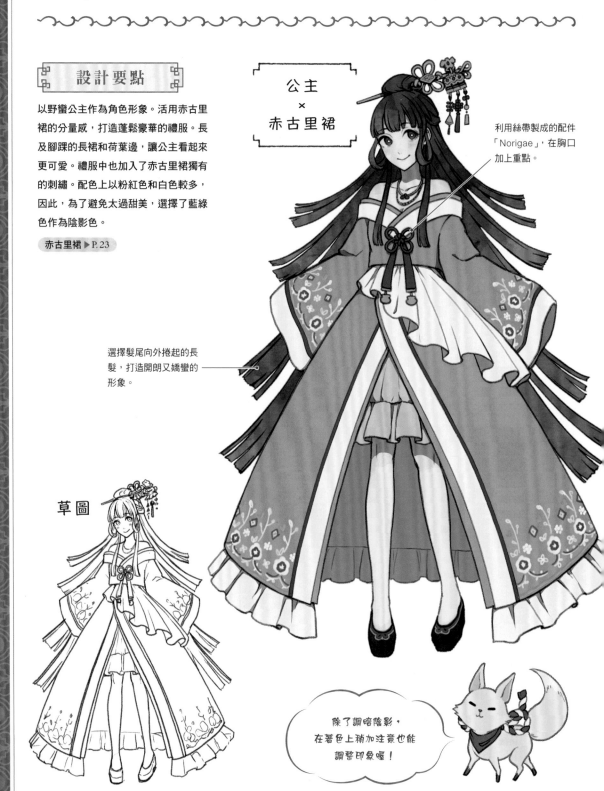

設計要點

以野蠻公主作為角色形象。活用赤古里
裙的分量感，打造蓬鬆豪華的禮服。長
及腳踝的長裙和荷葉邊，讓公主看起來
更可愛。禮服中也加入了赤古里裙獨有
的刺繡。配色上以粉紅色和白色較多，
因此，為了避免太過甜美，選擇了藍綠
色作為陰影色。

赤古里裙 ▶ P.23

公主
×
赤古里裙

利用絲帶製成的配件
「Norigae」，在胸口
加上重點。

選擇髮尾向外捲起的長
髮，打造開朗又嬌蠻的
形象。

草圖

除了調暗陰影，
在著色上稍加注意也能
調整印象喔！

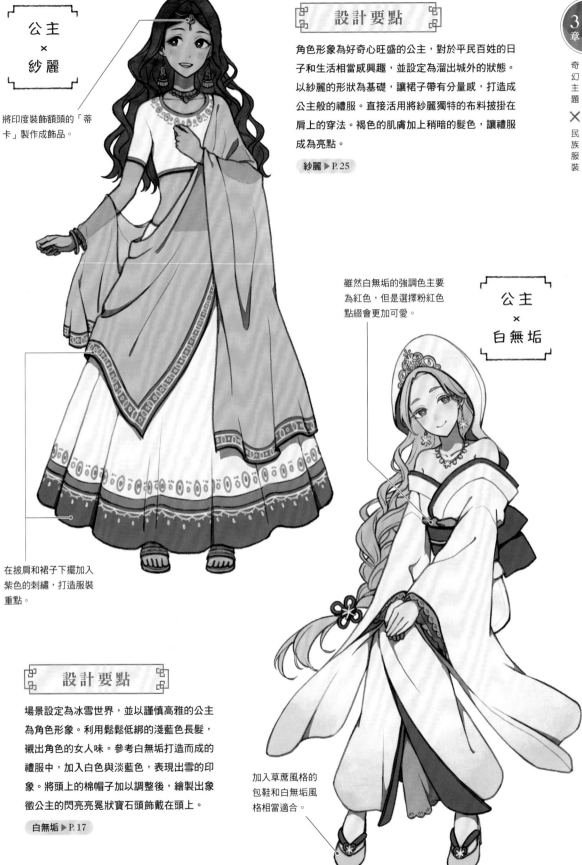

公主 × 紗麗

將印度裝飾額頭的「蒂卡」製作成飾品。

在披肩和裙子下擺加入紫色的刺繡，打造服裝重點。

設計要點

角色形象為好奇心旺盛的公主，對於平民百姓的日子和生活相當感興趣，並設定為溜出城外的狀態。以紗麗的形狀為基礎，讓裙子帶有分量感，打造成公主般的禮服。直接活用將紗麗獨特的布料披掛在肩上的穿法。褐色的肌膚加上稍暗的髮色，讓禮服成為亮點。

紗麗 ▶ P.25

雖然白無垢的強調色主要為紅色，但是選擇粉紅色點綴會更加可愛。

公主 × 白無垢

設計要點

場景設定為冰雪世界，並以謹慎高雅的公主為角色形象。利用鬆鬆低綁的淺藍色長髮，襯出角色的女人味。參考白無垢打造而成的禮服中，加入白色與淡藍色，表現出雪的印象。將頭上的棉帽子加以調整後，繪製出象徵公主的閃亮亮冕狀寶石頭飾戴在頭上。

白無垢 ▶ P.17

加入草蓆風格的包鞋和白無垢風格相當適合。

烹飪跟打掃都難不倒她！擅長家務的女性傭人

女僕

設計要點

描繪了擅長開朗地接待客人，個性卻有些冒失的女僕。保留和服交疊的領口和寬袖，版型改成女僕風格的A字連身裙。利用充滿荷葉邊的圍裙展現可愛感，並忠實呈現裙擺蓬鬆的剪裁輪廓。參考葫蘆形狀設計的茶壺，增添了俏皮的元素。

和服 ▶ P.14

女僕 × 和服

草圖

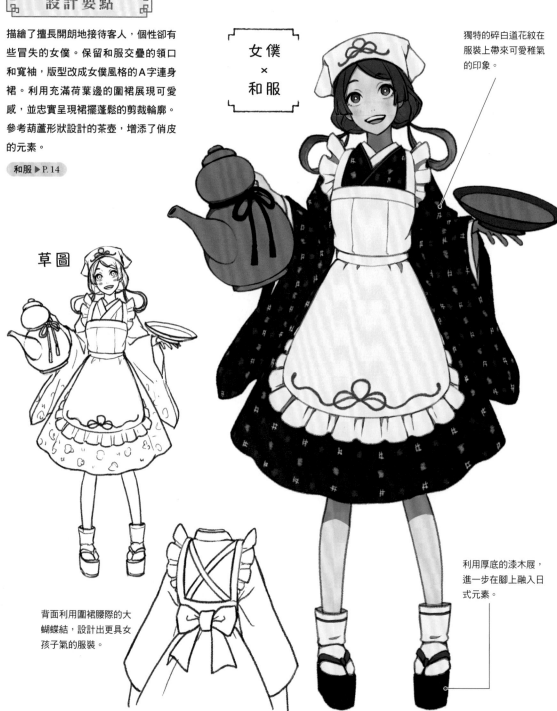

獨特的碎白道花紋在服裝上帶來可愛稚氣的印象。

利用厚底的漆木屐，進一步在腳上融入日式元素。

背面利用圍裙腰際的大蝴蝶結，設計出更具女孩子氣的服裝。

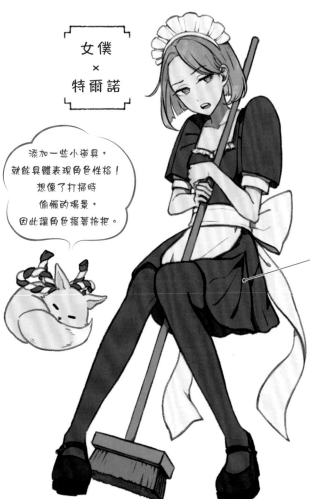

女僕
×
特爾諾

添加一些小道具，
就能具體表現角色性格！
想像了打掃時
偷懶的場景，
因此讓角色握著拖把。

設計要點

角色形象為對工作不在行、經常偷懶的女僕，因此大膽地設定為金髮角色，並用搶眼的泡泡袖以及胸口敞開等特爾諾特色的連身裙烘托角色形象。服裝整體較為簡樸，因此將圍裙上的長領結與帶有荷葉邊的髮箍設計得更加醒目。再搭配圓頭舞鞋，增添人物可愛感。

特爾諾 ▶ P.41

把特爾諾的裙子改成短裙，
營造性感印象。

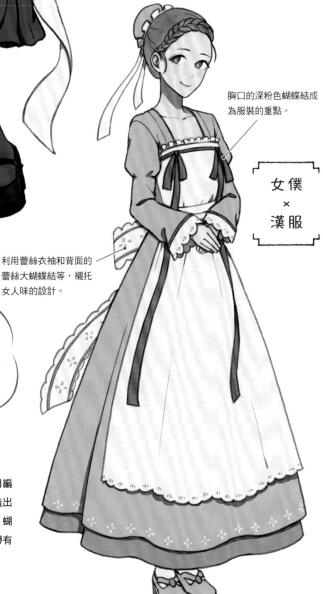

胸口的深粉色蝴蝶結成
為服裝的重點。

女僕
×
漢服

利用蕾絲衣袖和背面的
蕾絲大蝴蝶結等，襯托
女人味的設計。

亞洲服裝較少使用荷葉邊，因此一旦加入荷葉邊就能更貼近西式風格！可以適度加入利用！

設計要點

角色形象為優雅機靈、照顧小小姐的女僕。利用編織髮髻給人清爽的印象。活用漢服的剪裁，打造出具有蓬鬆感的長版女僕裝。使用大量的糖果色、蝴蝶以及蕾絲設計而成，希望藉此設計出整潔且帶有女孩子氣的服裝。

漢服 ▶ P.20

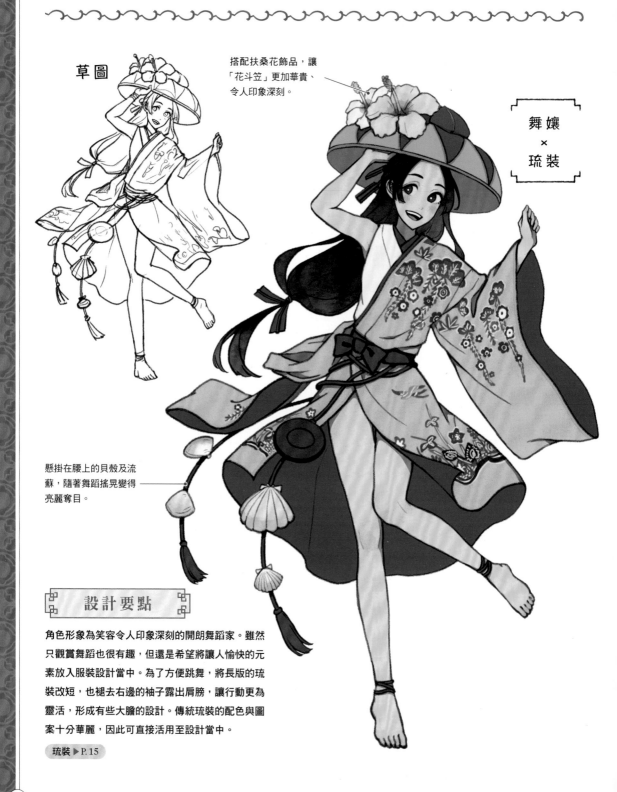

利用華麗的舞蹈吸引目光的藝人

舞孃

草圖

搭配扶桑花飾品，讓「花斗笠」更加華貴、令人印象深刻。

舞孃 × 琉裝

懸掛在腰上的貝殼及流蘇，隨著舞蹈搖晃變得亮麗奪目。

設計要點

角色形象為笑容令人印象深刻的開朗舞蹈家。雖然只觀賞舞蹈也很有趣，但還是希望將讓人愉快的元素放入服裝設計當中。為了方便跳舞，將長版的琉裝改短，也褪去右邊的袖子露出肩膀，讓行動更為靈活，形成有些大膽的設計。傳統琉裝的配色與圖案十分華麗，因此可直接活用至設計當中。

琉裝 ▶ P.15

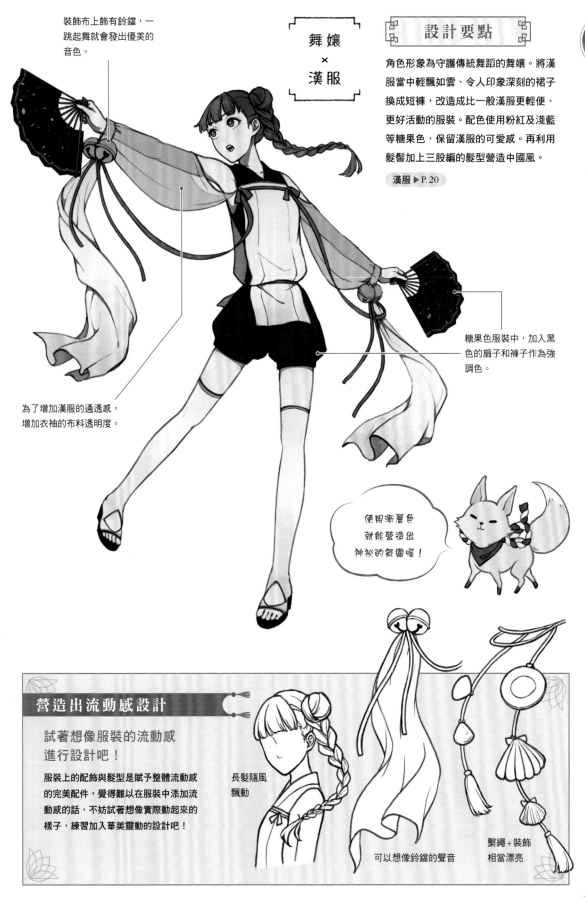

裝飾布上飾有鈴鐺，一
跳起舞就會發出優美的
音色。

舞孃
×
漢服

設計要點

角色形象為守護傳統舞蹈的舞孃。將漢
服當中輕飄如雲、令人印象深刻的裙子
換成短褲，改造成比一般漢服更輕便、
更好活動的服裝。配色使用粉紅及淺藍
等糖果色，保留漢服的可愛感。再利用
髮髻加上三股編的髮型營造中國風。

漢服 ▶ P. 20

為了增加漢服的通透感，
增加衣袖的布料透明度。

糖果色服裝中，加入黑
色的扇子和褲子作為強
調色。

使用漸層色
就能營造出
神祕的氛圍喔！

營造出流動感設計

試著想像服裝的流動感
進行設計吧！

服裝上的配飾與髮型是賦予整體流動感
的完美配件，覺得難以在服裝中添加流
動感的話，不妨試著想像實際動起來的
樣子，練習加入華美靈動的設計吧！

長髮隨風
飄動

可以想像鈴鐺的聲音

繫繩＋裝飾
相當漂亮

傳遞人與人之間的話語和心情

信差

德勒 ▶ P.29

設計要點

以開朗、容易親近，受到街坊鄰居所喜愛的郵差為角色形象描繪而成。將德勒調整成郵差制服的風格，並在設計中保留包覆脖子的立領，以及尖頭靴「固圖勒」等德勒特色。在隨身攜帶的圓形的大皮包中塞入大量的信件，帶出奇幻世界風。

加入制服會隨職等改變顏色這類細節設定，也相當有趣！

草圖

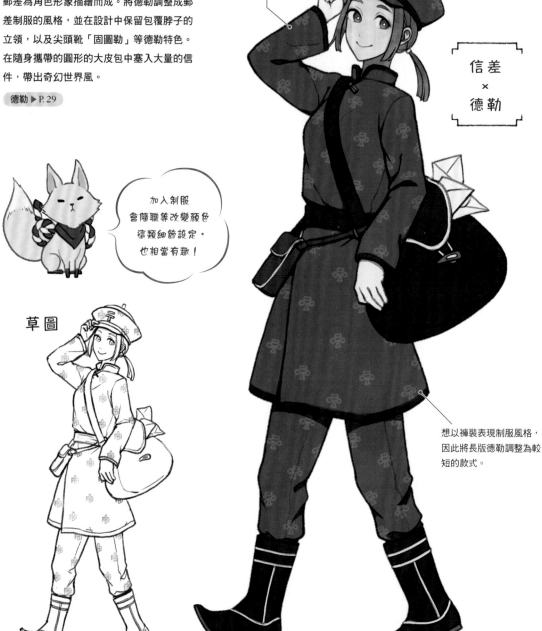

為了同時表現制服感與德勒風格，全身使用同樣的圖案營造一致性。

信差 × 德勒

想以褲裝表現制服風格，因此將長版德勒調整為較短的款式。

信差
×
大原女

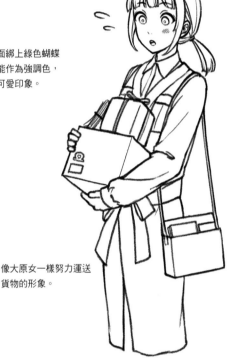

設計要點

角色形象為認真努力工作的女孩。傳統大原女服裝是以深藍色和服為基礎,但在此用象徵日本郵務形象的紅色取代。服裝整體使用碎白道花紋,展現質樸溫暖的印象。肩膀加入綠色線條作為設計,並讓信差像大原女一樣,把郵件放在頭頂上搬運。

大原女 ▶ P.18

裡面穿著襯衫,打造出具有現代感的設計。

在衣服前面綁上綠色蝴蝶結,不僅能作為強調色,還能營造可愛印象。

雖然紅色十分亮麗搶眼,只要減少整體的顏色數量,也能給人沉著的印象。

像大原女一樣努力運送貨物的形象。

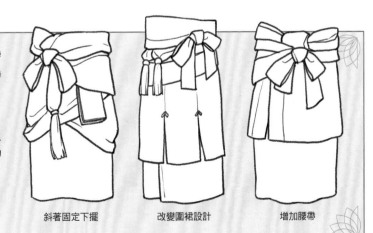

下擺跟腰帶設計

自由改造下擺跟腰帶的綁法與尺寸

調整下擺跟腰帶設計能徹底改變服裝給人的印象。像是嘗試斜著固定下擺,或移動綁帶打結的位置,調整的方式相當豐富,也能為簡樸的衣裝設計畫龍點睛。

斜著固定下擺　　　改變圍裙設計　　　增加腰帶

能開關世上所有門，充滿祕密的管理者

鎖匠

設計要點

將角色設定為保管鑰匙跟資訊，擁有很多祕密的女孩子。在長版連身裙中縫上各種形狀的鑰匙，衣服底下也暗藏了鑰匙及多種工具，可說是活用了「Koynek」的寬大剪裁獨有的設計。頭上包著頭巾、脖子也纏上圍巾，遮蓋住臉龐。

土庫曼連身裙 ▶ P.32

設定為擁有很多祕密的角色，因此打造出幾乎不露半點肌膚的設計。

草圖

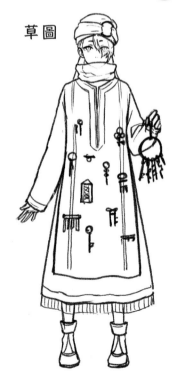

鎖匠 × 土庫曼連身裙

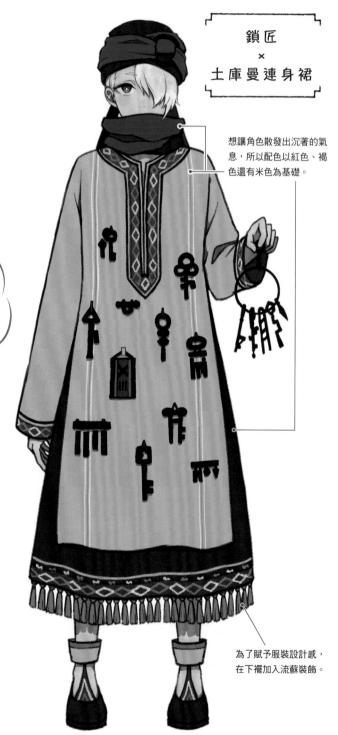

想讓角色散發出沉著的氣息，所以配色以紅色、褐色還有米色為基礎。

為了賦予服裝設計感，在下襬加入流蘇裝飾。

設計要點

角色形象為任何鎖都能輕鬆解開的天才女鎖匠。結合「Ghagra」特有的寬敞褶裙與參考「Kanjari」改造的襯衫。綁著雙馬尾、穿著高跟舞鞋，讓穿搭充滿女孩子氣。項鍊等裝飾品也以鑰匙為形象繪製而成。

印度褶裙 ▶ P.26

衣袖跟裙擺的圖案是以鑰匙孔為主題設計而成。

腰包與公事包中放著許多鑰匙及工具，襯托出鎖匠形象。

以白色為底色加入大量圖案，會比其他底色更清晰漂亮喔！

項鍊的造型變化

即使是相同的設計主題，也能展現無限可能性！

以同樣的創意為起點，可以發展出各式各樣的首飾設計。鑰匙是令人印象深刻的圖樣，形狀及種類也相當豐富，因此非常容易融入設計之中！依據長度及裝飾能打造出截然不同的首飾！

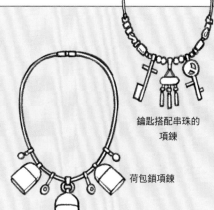

荷包鎖項鍊

鑰匙搭配串珠的項鍊

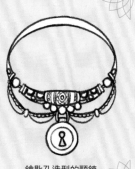

鑰匙孔造型的頸鍊

任夢想馳騁星空的學者

天文學家

角色形象為喜愛浩瀚宇宙、瘋狂研究天體的女孩。將主題設定為在夜晚披者帕蘭吉，偷溜下床觀看星空，因此在帕蘭吉底下還穿著連身裙睡衣。帕蘭吉上繪有星形圖案的設計，烘托天文學家的印象。並利用長長的三股辮以及星形髮飾打造可愛感。

帕蘭吉 ▶ P.37

天文學家
×
帕蘭吉

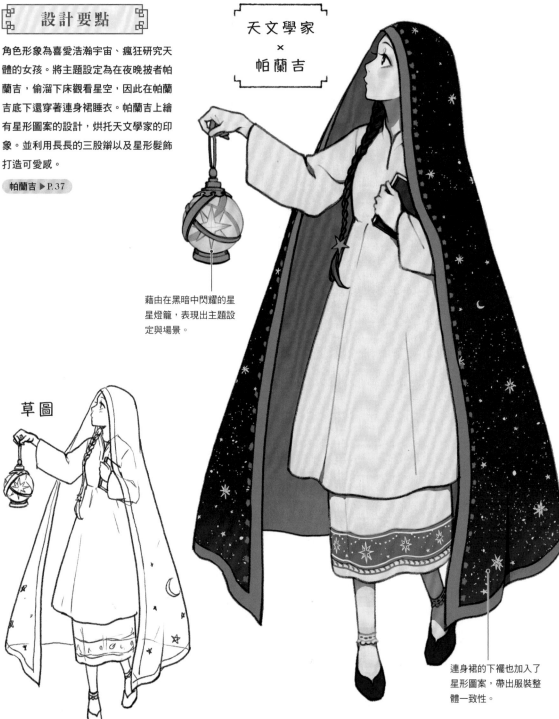

藉由在黑暗中閃耀的星星燈籠，表現出主題設定與場景。

草圖

連身裙的下襬也加入了星形圖案，帶出服裝整體一致性。

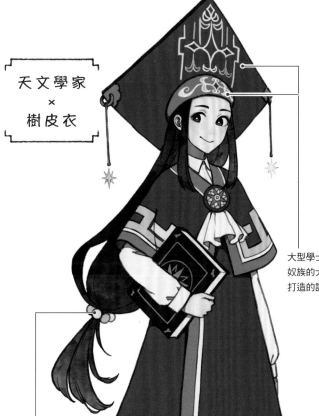

天文學家
×
樹皮衣

大型學士帽為結合愛奴族的大頭巾與圖樣打造的設計。

髮飾與鞋子都以愛奴族形象設計而成。

設計要點

角色形象為認真、優秀、靠得住的女性天文學家。在斗篷中加入樹皮衣上常見的愛奴族圖樣。斗篷是無袖外套的一種，垂掛般地遮蓋住背部、手臂以及胸口並固定在胸前。將搶眼的愛奴族圖樣塗上淺藍色及黃綠色，以冷色調打造服裝整體。

樹皮衣 ▶ P.16

斗篷裡搭配襯衫及長馬甲，營造乾淨清爽的印象。

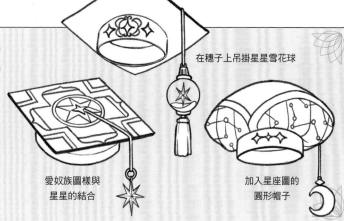

學士帽的變化

加入刺繡與掛飾，
改造成令人印象深刻的帽子

帽子是容易做出造型變化的配件。學院形象的方形帽子稱為方頂帽，可在帽頂加入圖樣，或在帽穗掛上飾品，做出各種變化。若搭配圓形的帽子，也能更完整展示設計。

在穗子上吊掛星星雪花球

愛奴族圖樣與星星的結合

加入星座圖的圓形帽子

思考角色設定與故事背景

要描繪出活靈活現的角色，關鍵就在於預先思考出人物設定和故事背景。
以下將介紹實際設計出的兩個奇幻角色與場景。

奇幻世界居民的生活

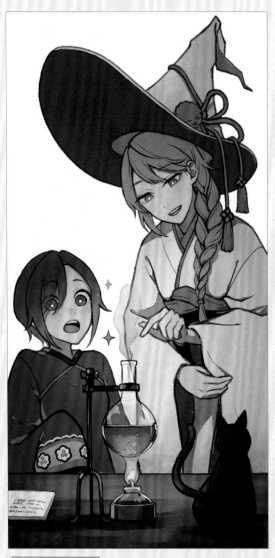

魔女（P.74）

場景為教導見習魔女配製藥劑的魔法學校課堂。身為親切又認真教學的老師，擁有眾多學徒的信賴。已在本書中出現過的黑貓夥伴，總是出現在老師身旁。

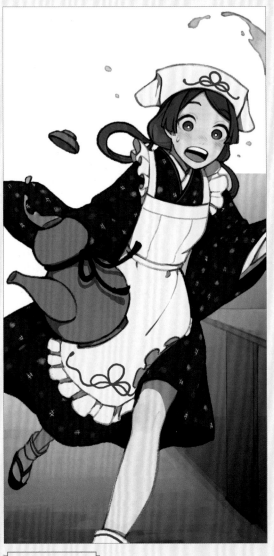

女僕（P.86）

人物設定為經常在咖啡店裡跌倒或打破杯子，冒冒失失、總是犯錯的女僕。即使如此，卻帶著燦爛的笑容努力工作，是深受顧客喜愛的招牌女店員。

4章

形象主題
×
民族服裝

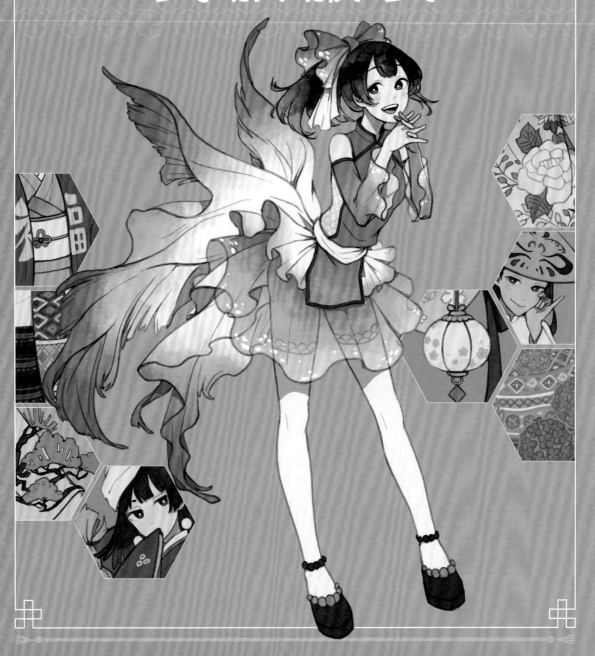

結合形象主題
與民族服裝設計

就像結合奇幻主題一樣,要想像出角色形象並不容易,因此結合形象主題
與民族服裝的難度稍微高了一點。但是思考方式仍和之前相同。

結合形象主題的步驟

在將形象主題融入設計之前,先來玩個聯想遊戲。
畫出當下所想到的形象主題,一步步將它化作可使用的設計元素吧!

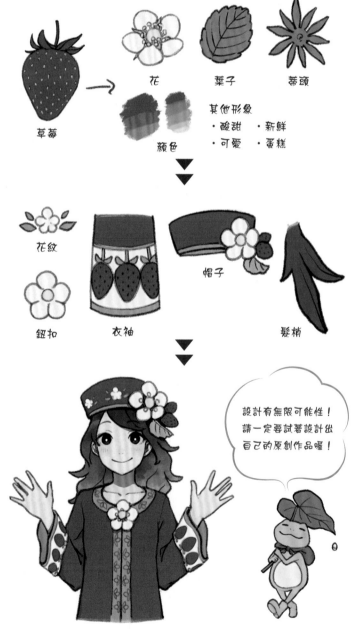

1 分解形象主題包含的元素

決定設計形象主題後,要做的第一項工作就
是分解元素。與結合奇幻主題時使用相同的
方式,描繪出主題形象的特徵。此時的想法
將成為設計的基礎。配色的選擇對於形象主
題特別重要。

草莓 → 花 葉子 蒂頭
顏色
其他形象
・酸甜 ・新鮮
・可愛 ・蛋糕

2 決定要加入元素的配件

從零開始結合主題非常困難,因此先試著思
考每個配件實際上要做成怎樣的設計吧!
只要習慣了這道程序,往後在設計時就可以
略過。但只要徹底執行此步驟,就能清晰捕
捉特徵加入設計。

花紋
鈕扣 衣袖 帽子 髮梢

3 與民族服裝結合

接下來將設計角色。先決定配件的設計後,
應該很容易想到適合此項配件的角色吧!
就像幫角色打扮一樣開始繪製,就會成為相
當不錯的設計。

設計有無限可能性!
請一定要試著設計出
自己的原創作品喔!

以下介紹了在不更換民族服裝與角色的情況下，更改形象主題的組合範例。
一旦更改形象主題，就能改變設計給人的印象。

◆ 櫻花 × 赤古里裙

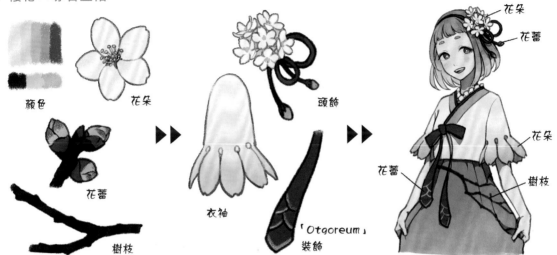

1 大家對櫻花應該都不太陌生，在這樣的前提下，櫻花其實是非常容易應用的設計主題。除了花瓣外，也把樹枝、花蕾等元素加入設計當中吧！

2 衣袖的設計靈感來自於櫻花花瓣的形狀。以小小的櫻花為主題的頭飾中，加入花蕾裝飾的繩結。

3 以櫻花的淡紅色與葉子的黃綠色做為底色的搭配，讓角色成為帶有春天般氣息的女孩。大幅改變的衣袖輪廓令人印象深刻。

◆ 紫藤 × 赤古里裙

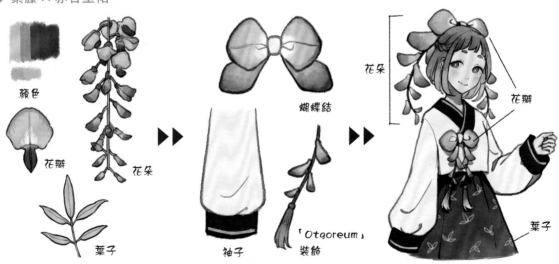

1 紫藤是在垂掛的藤蔓上開出許多花，具有獨特形狀的花朵。特殊的外型就是紫藤的特徵，因此將它分解成一個個元素，精準掌握外型吧！

2 利用花瓣圓圓的形象，打造出具有空氣感的蓬蓬袖口。髮飾與「Otgoreum」則讓蝴蝶結看起來就像花瓣一般，再利用藤枝跟花朵來表現垂掛的裝飾。

3 雖然寬大的服裝剪裁，讓藤蔓的角色設計顯得比櫻花更華麗。但服裝的整體配色可以帶來沉著的印象。

伴隨著甜美氣味盛開在早春時節，自古以來深受世人喜愛的花朵

梅花

設 計 要 點

參考梅花「高尚純潔」、「氣派典雅」的花語打造整體設計。選擇白、紅以及深褐色作為主要配色。角色形象為表情看起來有些怕生，但似乎相當聰明的女孩。相對於雙腿交叉坐著的構圖，將帕蘭吉像斗篷一樣展開，讓角色看起來更顯神祕。

帕蘭吉 ▶ P.37

草 圖

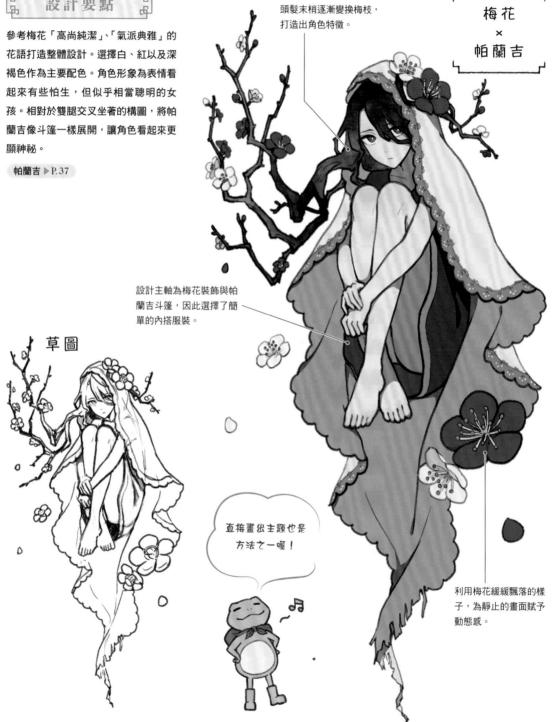

頭髮末梢逐漸變換成梅枝，打造出角色特徵。

梅花 × 帕蘭吉

設計主軸為梅花裝飾與帕蘭吉斗篷，因此選擇了簡單的內搭服裝。

直接畫出主題也是方法之一喔！

利用梅花緩緩飄落的樣子，為靜止的畫面賦予動態感。

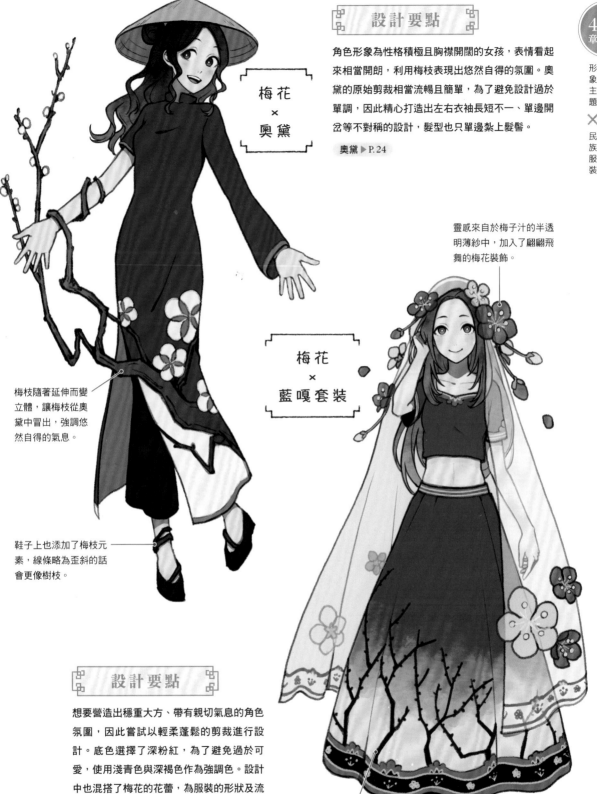

設計要點

角色形象為性格積極且胸襟開闊的女孩，表情看起來相當開朗，利用梅枝表現出悠然自得的氛圍。奧黛的原始剪裁相當流暢且簡單，為了避免設計過於單調，因此精心打造出左右衣袖長短不一、單邊開岔等不對稱的設計，髮型也只單邊紮上髮髻。

奧黛 ▶ P.24

梅花
×
奧黛

靈感來自於梅子汁的半透明薄紗中，加入了翩翩飛舞的梅花裝飾。

梅花
×
藍嘎套裝

梅枝隨著延伸而變立體，讓梅枝從奧黛中冒出，強調悠然自得的氣息。

鞋子上也添加了梅枝元素，線條略為歪斜的話會更像樹枝。

設計要點

想要營造出穩重大方、帶有親切氣息的角色氛圍，因此嘗試以輕柔蓬鬆的剪裁進行設計。底色選擇了深粉紅，為了避免過於可愛，使用淺青色與深褐色作為強調色。設計中也混搭了梅花的花蕾，為服裝的形狀及流動感帶來變化。

藍嘎套裝 ▶ P.27

裙子上的桃紅色部分，描繪了以樹枝為主題的圖樣，藉以表現出梅花盛開的樣子。

将植物的魅力凝聚在盆内的小世界

盆栽

设计要点

希望设计出安静、沉着、个性稳定的角色。使用整件布料宽阔的「Karaka」表现盆栽的样子。衣袖及脚下是石头和土壤，并在膝盖周围大胆地画上树干，从腰部开始愈往上叶子愈多。布料的平面部分以染料着色，从布料里冒出的树枝及叶子则是用其他的材料打造而成。

卡拉卡长袍 ▶ P.35

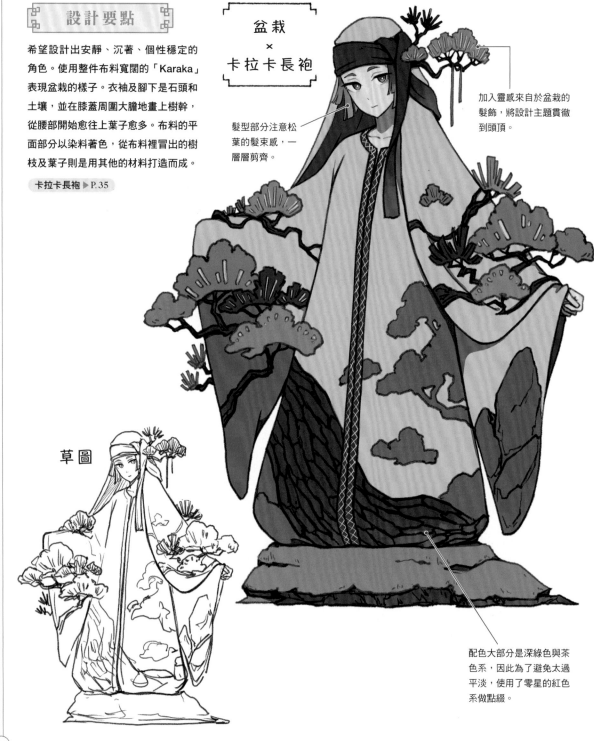

盆栽
×
卡拉卡长袍

加入灵感来自于盆栽的髮饰，将设计主题贯彻到头顶。

髮型部分注意松叶的髮束感，一层层剪齐。

草图

配色大部分是深绿色与茶色系，因此为了避免太过平淡，使用了零星的红色系做点缀。

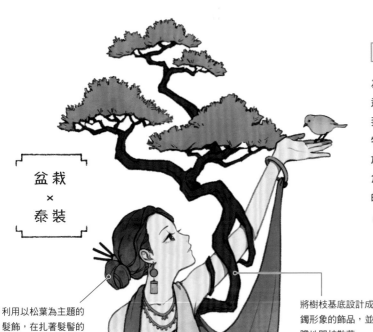

盆栽
×
泰裝

設計要點

為了表現植物的栩栩如生及水嫩感，打造以綠色漸層為底色的設計。角色特殊姿勢的靈感來自盆栽的輪廓，表現出生物的靈動感，卻仍帶有靜謐氣息，寓動於靜相互融合。停歇在手中的小鳥還有角色直盯著鳥看的表情，給人更加神秘的印象。

泰裝 ▶ P.30

利用以松葉為主題的髮飾，在扎著髮髻的頭髮上添加重點。

將樹枝基底設計成手鐲形象的飾品，並大膽地開枝散葉。

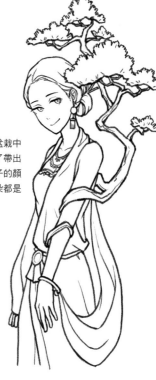

可以自由地改變盆栽中樹枝的形狀。為了帶出季節感，更改葉子的顏色，或是添加花朵都是不錯的選擇！

耳環的不同設計

除了盆栽的樹枝及葉子外，苔癬跟果實也能成為主題元素

單純利用不同形狀與種類的葉子，設計以盆栽為主題的配件雖然很好，但若從苔蘚球或是松果以及花朵的形狀中擷取靈感的話，想法會變得更寬廣。利用盆栽獨有的輪廓進行不同設計也很不錯！

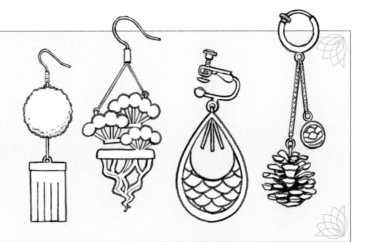

日本夏季的景物，也被當作消災解厄的吉祥物

鬼燈球

設計要點

角色形象為帶著鬼燈球碩大的果實、性格勤奮可靠的女孩。馬來套裝的剪裁相當簡單，因此嘗試透過調整圍巾帶出流動感。從頭巾中長出鬼燈球的果實與葉子，但建議配合圖畫的構圖及平衡改變數量及大小。服裝裡也加入了鬼燈球的圖案增添可愛感。

馬來套裝 ▶ P.40

角色左手邊的圍巾尾端結合了鬼燈球，看起來較為寬大，因此右手邊就稍微帶過做出對比。

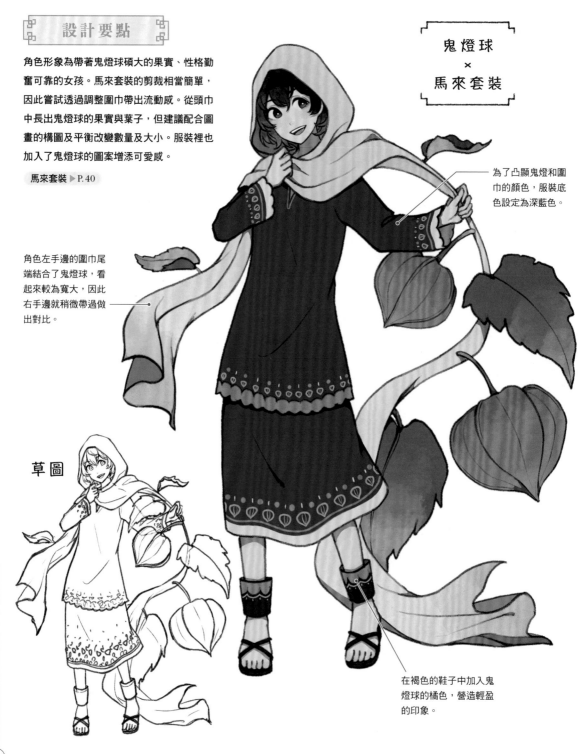

鬼燈球
×
馬來套裝

為了凸顯鬼燈和圍巾的顏色，服裝底色設定為深藍色。

草圖

在褐色的鞋子中加入鬼燈球的橘色，營造輕盈的印象。

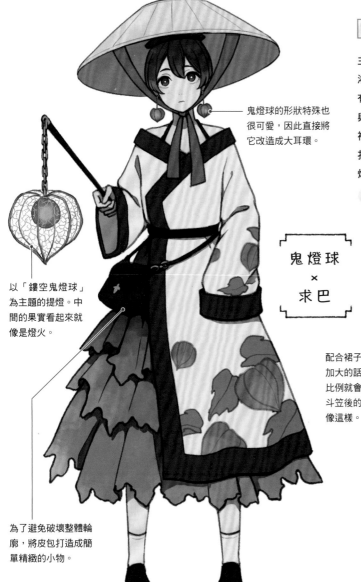

設計要點

主題設定為一個人的旅行，為了避免日曬雨淋便讓角色戴上了大型的斗笠。衣領四周還有下擺中保留了求巴的設計，同時利用配色與道具添加鬼燈球主題的元素。為了能在夜裡行走，讓角色手上提著鬼燈球獨特形狀所打造的提燈。裙子的質地像是層層堆疊的鬼燈球葉子。

求巴 ▶ P.22

鬼燈球
×
求巴

鬼燈球的形狀特殊也很可愛，因此直接將它改造成大耳環。

以「鏤空鬼燈球」為主題的提燈。中間的果實其實看起來就像是燈火。

為了避免破壞整體輪廓，將皮包打造成簡單精緻的小物。

配合裙子的敞擺把斗笠加大的話，服裝整體的比例就會很和諧。摘下斗笠後的樣子看起來就像這樣。

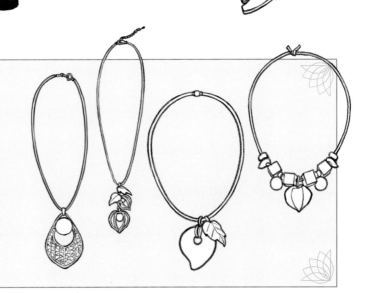

項鍊的不同設計

更換配件的材料，
為主題的質感帶來變化

即使主題同樣是鬼燈球，只要改變項鍊本身的質感，角色的形象也會產生極大的變化。右圖依序是利用真正的鏤空鬼燈球、金屬、天然勾玉、木製串珠等材料製作的項鍊。植物與木製配件給人極為柔軟且溫暖的印象；石頭及金屬製配件則能提升氣勢及奢華感。

小花聚集叢生，像繡球般綻放的雨季代名詞

繡球花

設計要點

以梅雨時期為主題，打造出撐著傘的角色。配色上除了紫色外，還利用藍色及淺藍色等同色系做搭配。以漢服為基礎，同時設計成像雨衣一樣加上兜帽、下擺敞開的版型。利用繡球花點綴傘緣、髮飾以及服裝，帶出服裝整體的一致性。

漢服 ▶ P.20

採用像和紙傘一樣的傘骨（從雨傘中心向外延伸的骨架）間距較小的設計以搭配漢服。

草圖

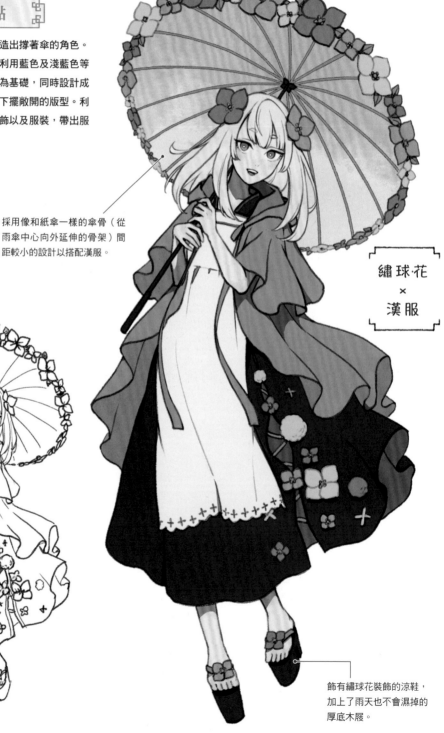

繡球・花 × 漢服

飾有繡球花裝飾的涼鞋，加上了雨天也不會濕掉的厚底木屐。

繡球花
×
德勒

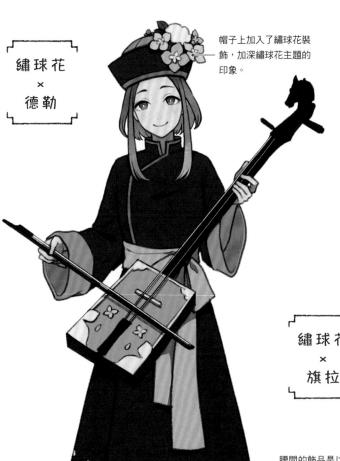

帽子上加入了繡球花裝飾，加深繡球花主題的印象。

設計要點

人物設定為蒙古的馬頭琴演奏家，並以性格溫和的女孩作為角色形象。服裝參考了德勒的外形輪廓，同時縮短長度，在腰際繫上大蝴蝶結營造可愛感。並進一步在裙襬中採用繡球花圖案，讓角色看起來更有女人味。服裝整體統一使用深藍色，增添沉著的印象。

德勒 ▶ P.29

繡球花
×
旗拉

腰間的飾品是以陀螺（不丹的別針）為主題設計而成。

鞋子的靈感來自於雨季中所穿著的高筒靴，並設計成圓形。

主題是派對洋裝，因此鞋跟較高。

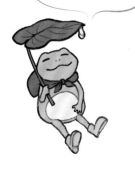

從繡球花的季節聯想，便能輕鬆加入雨季的印象設計！

設計要點

主題是以旗拉為基礎的派對風洋裝。整體上利用紫色和白色間的對比，讓圖案突顯出來。在衣袖、裙襬以及肩膀上的披肩中，畫上華麗的繡球花圖案。髮箍則是利用繡球花的花朵打造而成。因為圖案有點多，所以鞋子的部分則選擇了簡單的素色雨靴。

旗拉 ▶ P.38

達磨

打坐的朱紅色和尚，從形狀、眼睛跟鬍鬚多方改造！

和服 ▶ P.14

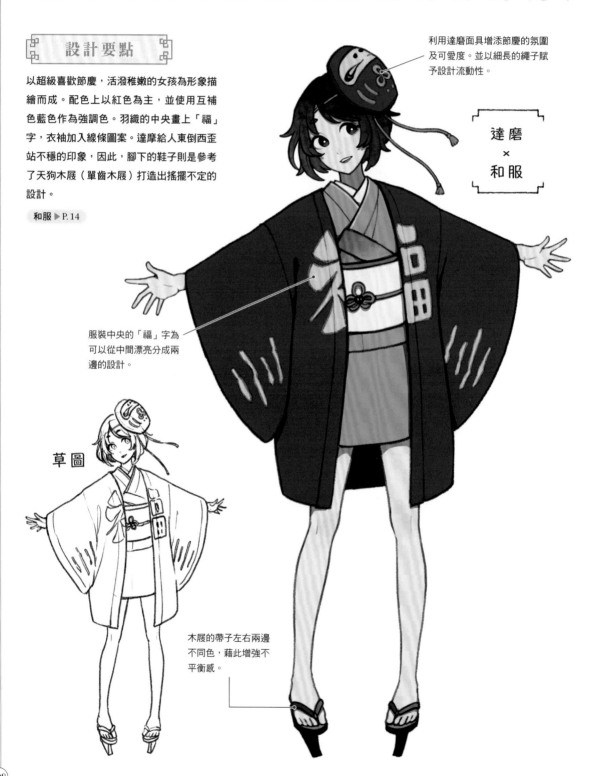

設計要點

以超級喜歡節慶，活潑稚嫩的女孩為形象描繪而成。配色上以紅色為主，並使用互補色藍色作為強調色。羽織的中央畫上「福」字，衣袖加入線條圖案。達摩給人東倒西歪站不穩的印象，因此，腳下的鞋子則是參考了天狗木屐（單齒木屐）打造出搖擺不定的設計。

利用達磨面具增添節慶的氛圍及可愛度。並以細長的繩子賦予設計流動性。

達磨 × 和服

服裝中央的「福」字為可以從中間漂亮分成兩邊的設計。

草圖

木屐的帶子左右兩邊不同色，藉此增強不平衡感。

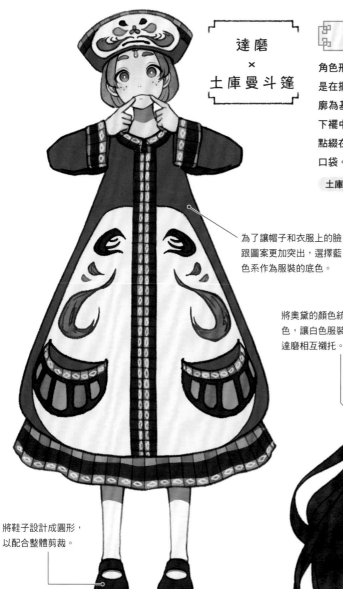

達磨
×
土庫曼斗篷

為了讓帽子和衣服上的臉
跟圖案更加突出，選擇藍
色系作為服裝的底色。

將鞋子設計成圓形，
以合整體剪裁。

設計要點

角色形象為喜歡惡作劇的年幼女孩。姿勢看起來像
在擺出達磨的表情。整體以達磨般圓潤飽滿的輪
廓為基調。跟「Chyrpy」一樣，在衣領、衣袖和
下襬中加入了刺繡。刺繡以達摩像的五官為主題，
點綴在帽子和衣服上，衣擺的左右兩邊還裝飾著大
口袋。

土庫曼斗篷 ▶ P. 33

達磨
×
奧黛

將奧黛的顏色統一為白
色，讓白色服裝與紅色
達磨相互襯托。

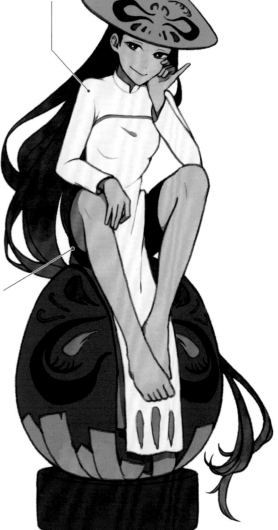

奧黛底下搭配了方便
活動的緊身褲。

設計要點

角色形象為散發出神祕氣息、難以捉摸的大姊姊。
達磨則化身為角色乘坐的底座。斗笠及服裝的下襬
也加入了以達磨為主題的圖樣。為了賦予設計整體
分量感，選擇鬆散的長髮，並讓頭飄逸飛揚帶出流
動感。

奧黛 ▶ P. 24

獅子隨著節慶音樂翩翩起舞，日本的傳統技藝

舞獅

舞獅 × 大原女

設計要點

角色性格像獅子般剛強有骨氣。頭上戴著大型舞獅頭盔，讓舞獅主題看起來相當醒目。服裝以舞獅裝為基礎，並結合大原女服裝的領口及圍裙形狀設計而成。讓角色穿上寬敞的褲子，調整整體的平衡藉以和盔甲的重量相抗衡。鞋襪也參考大原女的「腳絆」設計而成。

大原女 ▶ P.18

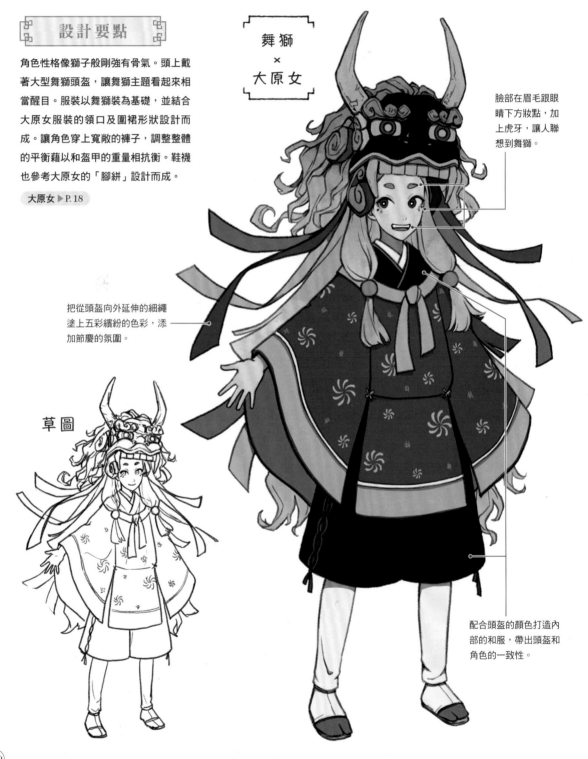

臉部在眉毛跟眼睛下方妝點，加上虎牙，讓人聯想到舞獅。

把從頭盔向外延伸的細繩塗上五彩繽紛的色彩，添加節慶的氛圍。

草圖

配合頭盔的顏色打造內部的和服，帶出頭盔和角色的一致性。

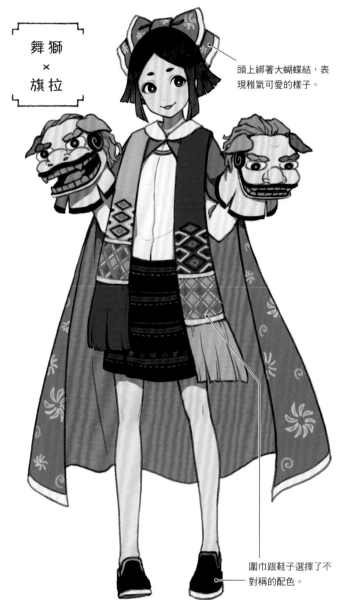

舞獅 × 旗拉

頭上綁著大蝴蝶結，表現稚氣可愛的樣子。

設計要點

以手拿舞獅玩偶，好奇心旺盛、天性愛玩的女孩為角色形象設計而成。正在玩玩偶，所以把表情描繪得略帶稚氣。以旗拉為基礎，衣領周圍加上了舞獅主題的斗篷。另外，肩膀上還掛著設計靈感來自於「Rachu（不丹披巾）」的圍巾。下半身把旗拉的裙子改短後，再畫上條紋圖案。

旗拉 ▶ P.38

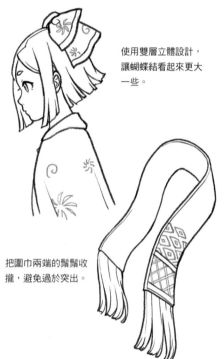

使用雙層立體設計，讓蝴蝶結看起來更大一些。

把圍巾兩端的鬚鬚收攏，避免過於突出。

圍巾跟鞋子選擇了不對稱的配色。

圖樣設計樣式

從種類豐富的傳統日式紋樣中，選出適合主題的圖樣

設計日本奇幻角色時，服裝上所繪製的圖樣設計將變得相當重要。雖然可以將所謂的「和柄」圖樣派上用場，但每個「和柄」都具有各自的涵義，因此讓我們依據角色形象來選擇吧！舉例來說「麻之葉紋」象徵「成長」、「辟邪」之意；「唐草紋」蘊含「生命力」與「長壽」；「青海波紋」則帶有「永遠」、「平安」的含意。

麻之葉紋

唐草紋

青海波紋

輕柔的色彩對比，耀眼奪目的光

紙罩蠟燈

設計要點

角色設定為販售神秘紙罩蠟燈的大姊姊。服裝幾乎是按照赤古里裙的形狀繪製而成，並演繹諸多細節。裙子整體的設計靈感來自於燈罩，深藍色的縱線則是從紙罩蠟燈的骨架中擷取靈感。接近黑色的深褐色部分則是參考了漆面骨架的配色。

赤古里裙 ▶ P.23

以紙罩蠟燈的燈腳及細繩為形象主題的髮飾。

紙罩蠟燈
×
赤古里裙

垂掛在腰間的裝飾也採用了紙罩蠟燈的形狀，成為服裝的重點設計。

草圖

因為暖色系的顏色變多，為了銳化設計，線條及內裡則使用冷色系的顏色。

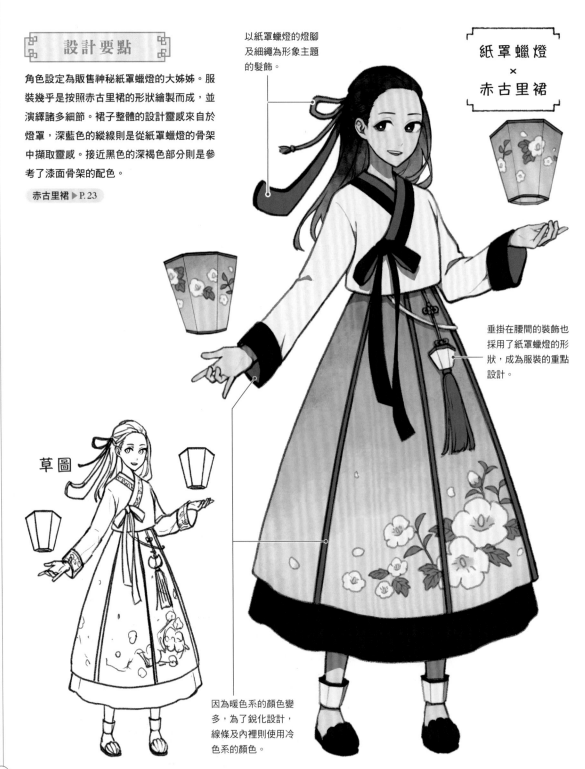

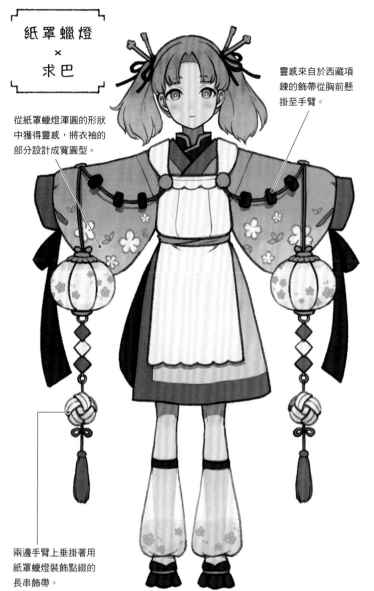

紙罩蠟燈 × 求巴

從紙罩蠟燈渾圓的形狀中獲得靈感，將衣袖的部分設計成寬圓型。

靈感來自於西藏項鍊的飾帶從胸前懸掛至手臂。

兩邊手臂上垂掛著用紙罩蠟燈裝飾點綴的長串飾帶。

設計要點

利用女兒節主題打造整體設計。角色設定為超級喜歡糖果的小女孩，形象鮮明可愛，因此以粉紅及白色作為基本配色，並重點使用較深的顏色帶出服裝亮點。腳下搭配了設計靈感來自於燈罩的透明球形暖腿襪套，還有從紙罩蠟燈的燈腳中獲得靈感的鞋子，給人相當可愛的印象。

求巴 ▶ P.22

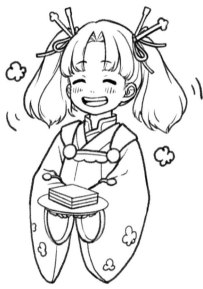

開心時，頭髮跟髮飾就會雀躍地擺動。

鞋子的不同設計

鞋子的不同設計
鞋襪是顯現地位及職業的重要關鍵

根據服裝的不同，可能會被隱藏等，腳下和鞋子的設計往往很簡單，但它卻是顯現角色設定的重要關鍵。貴族或是高階人士步行的範圍相當狹小，因此重視鞋子的設計性更勝於實用性；隨從和戰士的鞋子則是堅固且面積寬廣；鎮上居民和旅行者的鞋子看起來很輕便且合腳等，像這樣畫出可以辨識的特徵，讓角色更有真實感。

貴族的鞋子　　　隨從和戰士的鞋子　　鎮上居民和旅行者的鞋子

鑲入四季景緻，色彩鮮豔的花紙牌

花牌

設計要點

角色設定為能夠隨意操控花牌、擁有神秘力量的女孩；也有喜歡照顧小孩、像個大姊姊的一面。以紅色、米色、深綠還有黑色等四色為底色。花牌令人印象深刻的地方就是在方形紙牌中，以生動曲線所描繪出的青草與生物。因此，選擇以柔和的曲線，在大量使用方形和直線元素的服裝中畫上圖案。

奧黛 ▶ P.24

花牌
×
奧黛

草圖

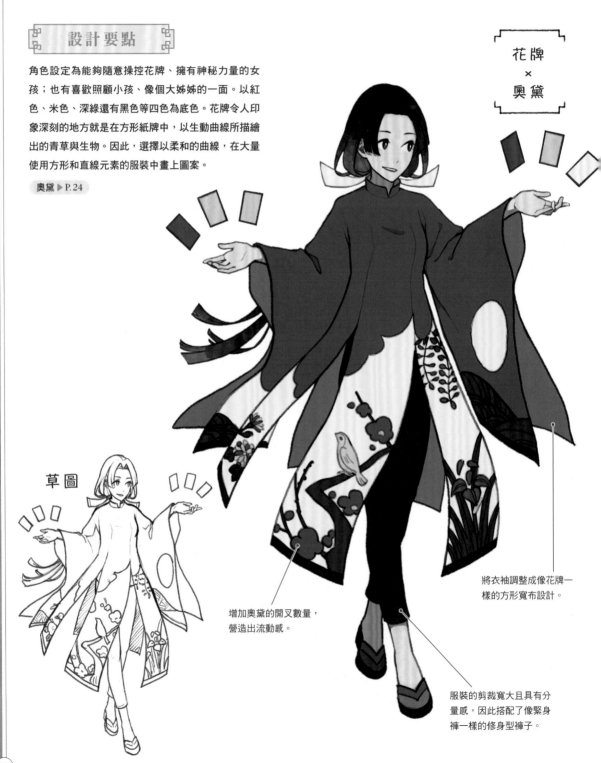

增加奧黛的開叉數量，營造出流動感。

將衣袖調整成像花牌一樣的方形寬布設計。

服裝的剪裁寬大且具有分量感，因此搭配了像緊身褲一樣的修身型褲子。

114

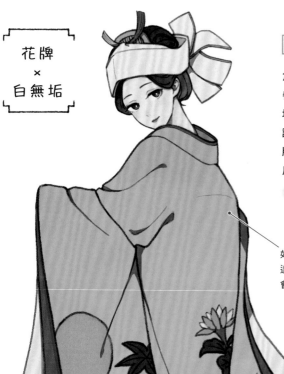

花牌 × 白無垢

設計要點

角色形象為高雅且心胸寬大的日本傳統優秀女性。參考了畫上華麗圖案的打掛，而非傳統純白的白無垢。另外，衣袖的部分則參考了交疊的花牌，重新調整形狀。髮型則是以角隱為範本，後方設計成花牌的形狀。身上圖案以紅色及黃色等暖色系為主要用色，底布則選擇對比色的淺藍色。

白無垢 ▶ P.17

如果描繪出內側和服腰帶造成打掛隆起的樣子，就會更有真實感。

髮飾則以花牌中令人印象深刻的牡丹為形象主題。

為了營造稚氣的印象，把袖子稍微加長以蓋住雙手。

並不是依照部位劃分，而是將布面視為一整張畫來描繪。

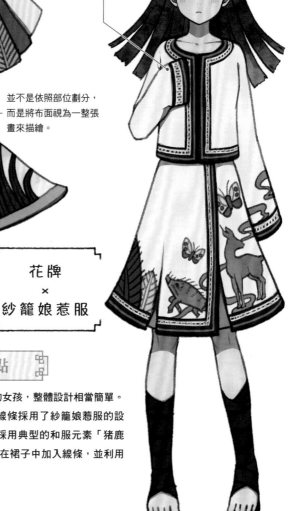

花牌 × 紗籠娘惹服

了解花牌的功用及規則的話，創意就容易源源不絕地湧出。

設計要點

角色形象為害羞溫順的女孩，整體設計相當簡單。領口、衣袖和裙子的線條採用了紗籠娘惹服的設計；服裝上的圖案則採用典型的和服元素「豬鹿蝶」。配合花牌的設計在裙子中加入線條，並利用開叉讓裙子微微敞開。

紗籠娘惹服 ▶ P.39

香味馥郁的年糕與溫暖甜蜜的內餡相互交融

紅豆湯

設計要點

利用在新年等特殊節日食用，略顯奢華的甜滋滋紅豆湯打造整體設計。將木碗當椅子、年糕當坐墊。坐在木碗裡的女孩沒吃到甜食心情就不好，以這樣的性格為角色形象。用亮紫色為底色打造漸層的和服。和服上的圖案則是以紅豆顆粒為主題設計。

和服 ▶ P.14

髮帶跟耳環的設計靈感來自於年糕，髮簪的設計靈感則來自於筷子。

背後加入「注連繩」狀的裝飾，營造元旦跟「緣日（神明的生日）」的氛圍。

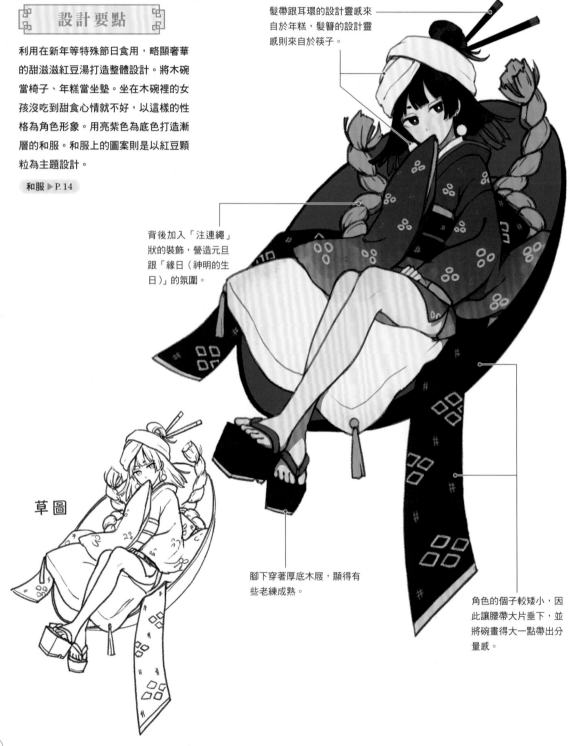

草圖

腳下穿著厚底木屐，顯得有些老練成熟。

角色的個子較矮小，因此讓腰帶大片垂下，並將碗畫得大一點帶出分量感。

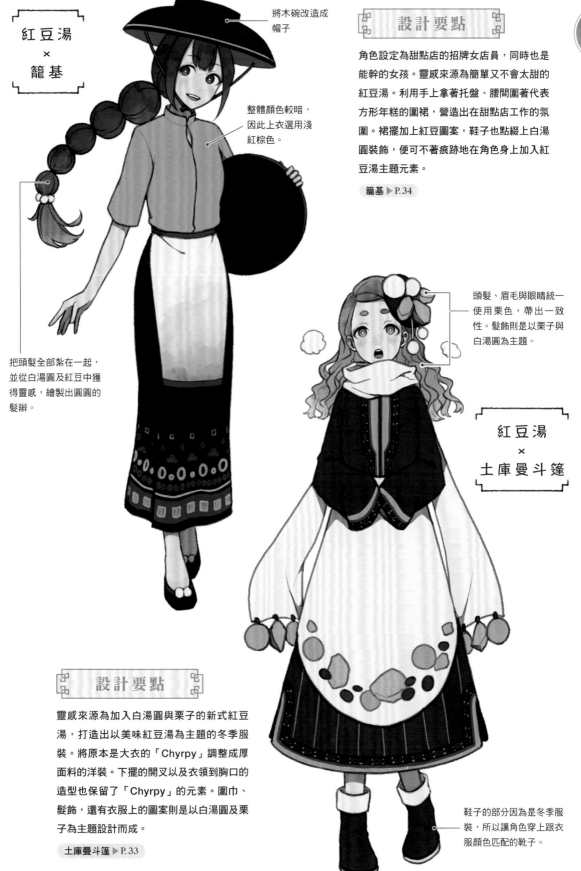

紅豆湯
×
籠基

將木碗改造成
帽子

整體顏色較暗，
因此上衣選用淺
紅棕色。

把頭髮全部紮在一起，
並從白湯圓及紅豆中獲
得靈感，繪製出圓圓的
髮辮。

設計要點

角色設定為甜點店的招牌女店員，同時也是
能幹的女孩。靈感來源為簡單又不會太甜的
紅豆湯。利用手上拿著托盤、腰間圍著代表
方形年糕的圍裙，營造出在甜點店工作的氛
圍。裙擺加上紅豆圖案，鞋子也點綴上白湯
圓裝飾，便可不著痕跡地在角色身上加入紅
豆湯主題元素。

籠基 ▶ P. 34

頭髮、眉毛與眼睛統一
使用栗色，帶出一致
性。髮飾則是以栗子與
白湯圓為主題。

紅豆湯
×
土庫曼斗篷

設計要點

靈感來源為加入白湯圓與栗子的新式紅豆
湯，打造出以美味紅豆湯為主題的冬季服
裝。將原本是大衣的「Chyrpy」調整成厚
面料的洋裝。下擺的開叉以及衣領到胸口的
造型也保留了「Chyrpy」的元素。圍巾、
髮飾，還有衣服上的圖案則是以白湯圓及栗
子為主題設計而成。

土庫曼斗篷 ▶ P. 33

鞋子的部分因為是冬季服
裝，所以讓角色穿上跟衣
服顏色匹配的靴子。

營造安心舒暢的時光，世界上最受歡迎的茶飲

紅茶

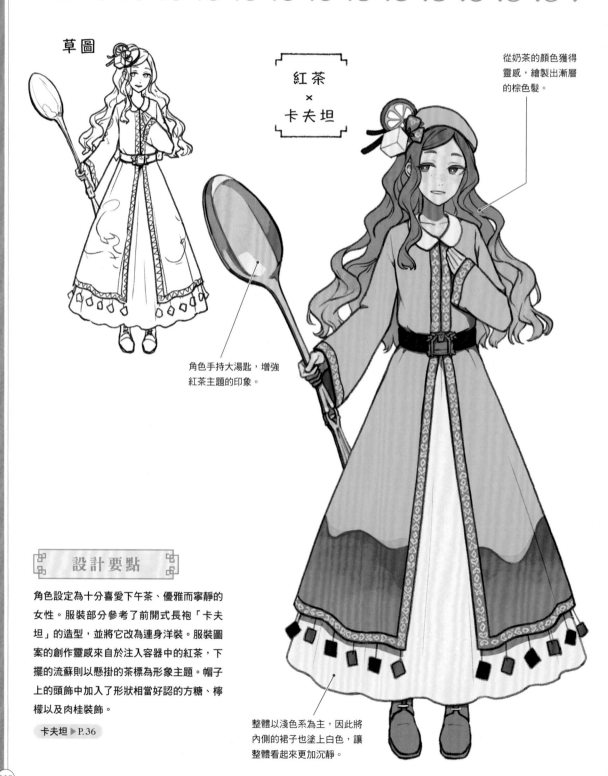

草圖

紅茶 × 卡夫坦

從奶茶的顏色獲得靈感，繪製出漸層的棕色髮。

角色手持大湯匙，增強紅茶主題的印象。

設計要點

角色設定為十分喜愛下午茶、優雅而寧靜的女性。服裝部分參考了前開式長袍「卡夫坦」的造型，並將它改為連身洋裝。服裝圖案的創作靈感來自於注入容器中的紅茶，下擺的流蘇則以懸掛的茶標為形象主題。帽子上的頭飾中加入了形狀相當好認的方糖、檸檬以及肉桂裝飾。

卡夫坦 ▶ P.36

整體以淺色系為主，因此將內側的裙子也塗上白色，讓整體看起來更加沉靜。

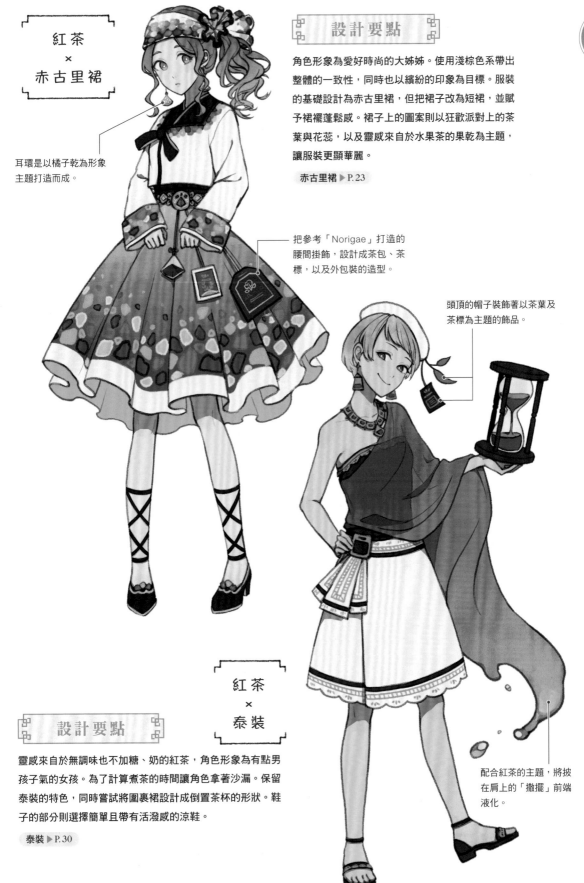

紅茶 × 赤古里裙

耳環是以橘子乾為形象
主題打造而成。

設計要點

角色形象為愛好時尚的大姊姊。使用淺棕色系帶出
整體的一致性，同時也以繽紛的印象為目標。服裝
的基礎設計為赤古里裙，但把裙子改為短裙，並賦
予裙襬蓬鬆感。裙子上的圖案則以狂歡派對上的茶
葉與花蕊，以及靈感來自於水果茶的果乾為主題，
讓服裝更顯華麗。

赤古里裙 ▶ P.23

把參考「Norigae」打造的
腰間掛飾，設計成茶包、茶
標，以及外包裝的造型。

頭頂的帽子裝飾著以茶葉及
茶標為主題的飾品。

紅茶 × 泰裝

設計要點

靈感來自於無調味也不加糖、奶的紅茶，角色形象為有點男
孩子氣的女孩。為了計算煮茶的時間讓角色拿著沙漏。保留
泰裝的特色，同時嘗試將圍裹裙設計成倒置茶杯的形狀。鞋
子的部分則選擇簡單且帶有活潑感的涼鞋。

泰裝 ▶ P.30

配合紅茶的主題，將披
在肩上的「撒擺」前端
液化。

黑色的翅膀飛過城市，天空中的智者

烏鴉

設計要點

角色形象為有點難伺候的女王。參考上下分離的樣式改造民族服裝卡夫坦。為了表現女王的氣勢與威風凜凜的樣子，裙子的下襬及頭髮採用羽毛造型設計。主題是烏鴉，所以服裝統一採用黑色系，也因此希望透過特殊的服裝形式以及布料質感，設計出令人眼睛為之一亮的服裝。

卡夫坦 ▶ P.36

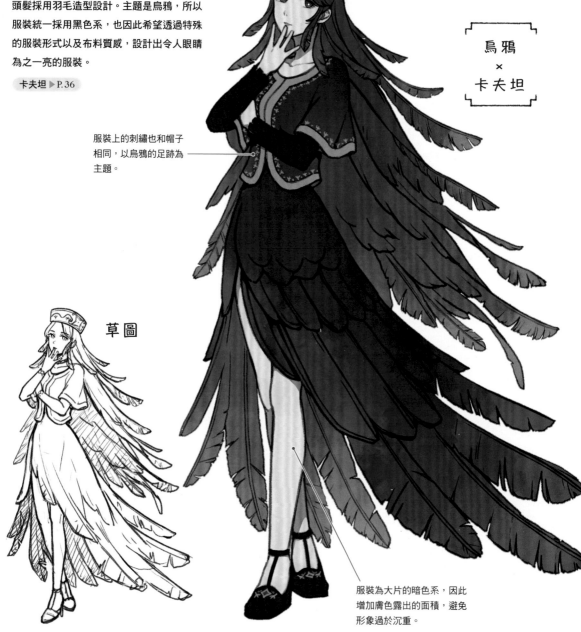

草圖

帽子加入烏鴉足跡為主題的刺繡。

烏鴉
×
卡夫坦

服裝上的刺繡也和帽子相同，以烏鴉的足跡為主題。

服裝為大片的暗色系，因此增加膚色露出的面積，避免形象過於沉重。

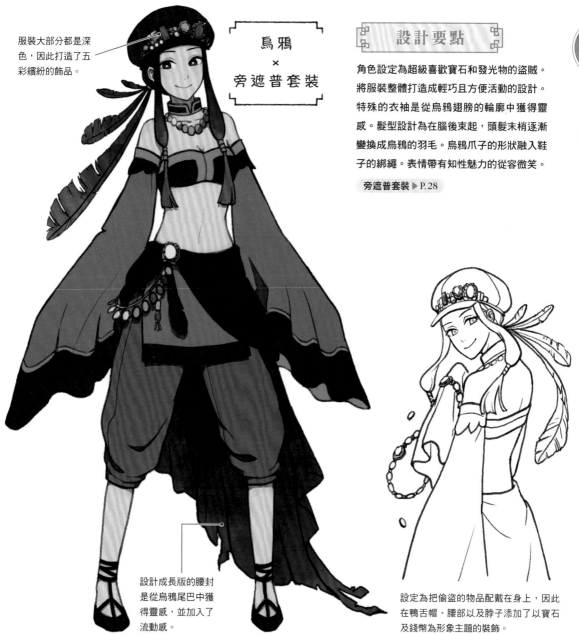

服裝大部分都是深色，因此打造了五彩繽紛的飾品。

烏鴉
×
旁遮普套裝

設計成長版的腰封是從烏鴉尾巴中獲得靈感，並加入了流動感。

旁遮普套裝 ▶ P.28

設計要點

角色設定為超級喜歡寶石和發光物的盜賊。將服裝整體打造成輕巧且方便活動的設計。特殊的衣袖是從烏鴉翅膀的輪廓中獲得靈感。髮型設計為在腦後束起，頭髮末梢逐漸變換成烏鴉的羽毛。烏鴉爪子的形狀融入鞋子的綁繩。表情帶有知性魅力的從容微笑。

設定為把偷盜的物品配戴在身上，因此在鴨舌帽、腰部以及脖子添加了以寶石及錢幣為形象主題的裝飾。

羽毛髮飾的不同設計

鳥的羽毛是可以輕易融入各種飾品的形象主題

本次是以衣服和頭髮的設計為中心結合烏鴉羽毛的主題，不過飾品也可以利用同樣的方式改造。將中間有一顆大寶石的蝴蝶結帶子設計成羽毛，或也可以將畫出羽毛造型的金屬製髮夾！如果是穿著和服的角色，將羽毛製作成髮簪再加上寶石，或是設計成鳥爪形狀的髮簪都不錯！

髮夾

蝴蝶結

髮簪

清涼的服裝下隱藏著毒液，漂浮在海中的流浪者

水母

設計時特別使用水母的淡藍色和淡紫色
等冷色，藉由壺裝束的斗笠表現水母的
傘狀體，並利用懸掛的布幔代表水母的
觸手。髮型也選擇會讓人聯想到水母的
磨菇鮑伯頭。相對於頭上的大斗笠，下
半身想要稍微減輕分量，所以搭配了短
版的燈籠褲和膝上襪。

壺裝束 ▶ P.19

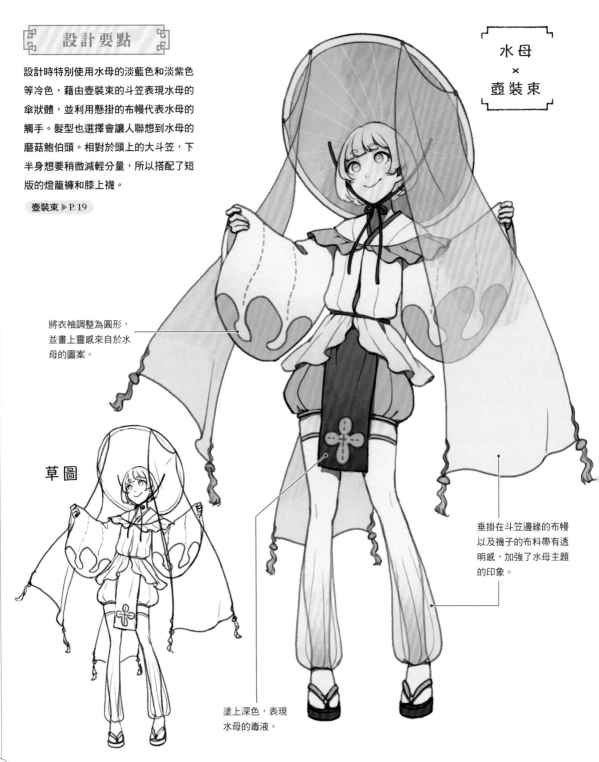

水母 × 壺裝束

將衣袖調整為圓形，
並畫上靈感來自於水
母的圖案。

草圖

垂掛在斗笠邊緣的布幔
以及襪子的布料帶有透
明感，加強了水母主題
的印象。

塗上深色，表現
水母的毒液。

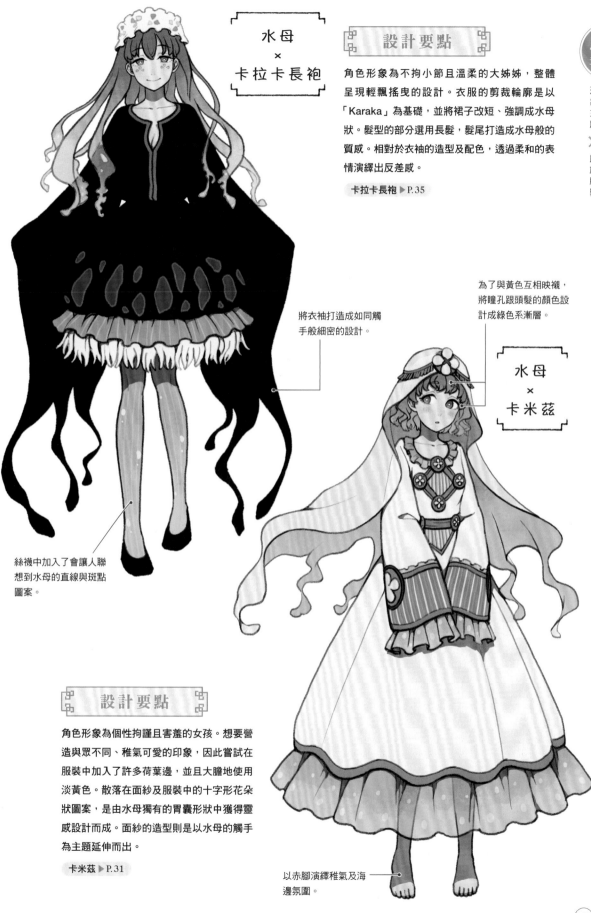

水母
×
卡拉卡長袍

設計要點

角色形象為不拘小節且溫柔的大姊姊，整體呈現輕飄搖曳的設計。衣服的剪裁輪廓是以「Karaka」為基礎，並將裙子改短、強調成水母狀。髮型的部分選用長髮，髮尾打造成水母般的質感。相對於衣袖的造型及配色，透過柔和的表情演繹出反差感。

卡拉卡長袍 ▶ P.35

將衣袖打造成如同觸手般細密的設計。

為了與黃色互相映襯，將瞳孔跟頭髮的顏色設計成綠色系漸層。

水母
×
卡米茲

絲襪中加入了會讓人聯想到水母的直線與斑點圖案。

設計要點

角色形象為個性拘謹且害羞的女孩。想要營造與眾不同、稚氣可愛的印象，因此嘗試在服裝中加入了許多荷葉邊，並且大膽地使用淡黃色。散落在面紗及服裝中的十字形花朵狀圖案，是由水母獨有的胃囊形狀中獲得靈感設計而成。面紗的造型則是以水母的觸手為主題延伸而出。

卡米茲 ▶ P.31

以赤腳演繹稚氣及海邊氛圍。

穿著五彩繽紛的洋裝，在水中翩翩起舞

金魚

角色形象為開朗積極，努力型的偶像。參考琉金金魚或土佐金的形象，將旗袍改造為有帶有許多荷葉邊的舞台造型設計。選擇帶有透明感的布料打造衣袖、裙擺以及背後的大蝴蝶結，藉以表現金魚胸鰭及尾鰭的薄透質感。為了營造偶像氣息，讓角色擺出可愛又流暢的姿勢。

旗袍 ▶ P.21

金魚
×
旗袍

草圖

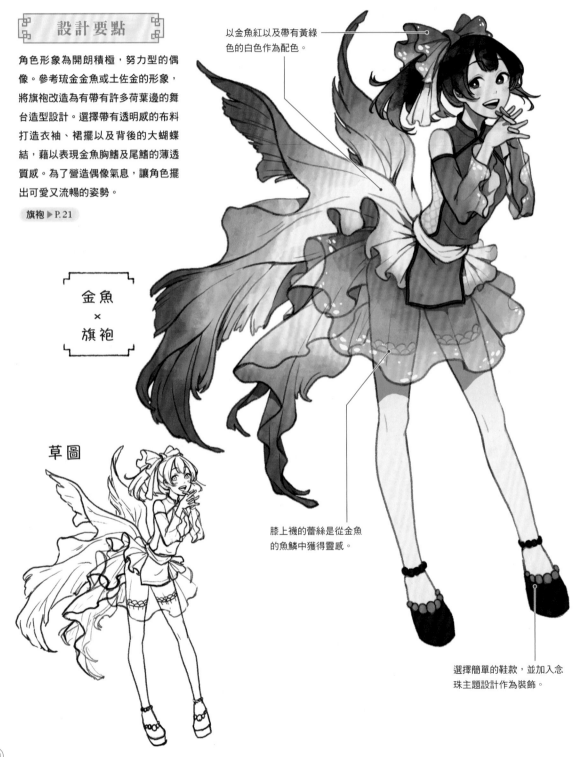

以金魚紅以及帶有黃綠色的白色作為配色。

膝上襪的蕾絲是從金魚的魚鱗中獲得靈感。

選擇簡單的鞋款，並加入念珠主題設計作為裝飾。

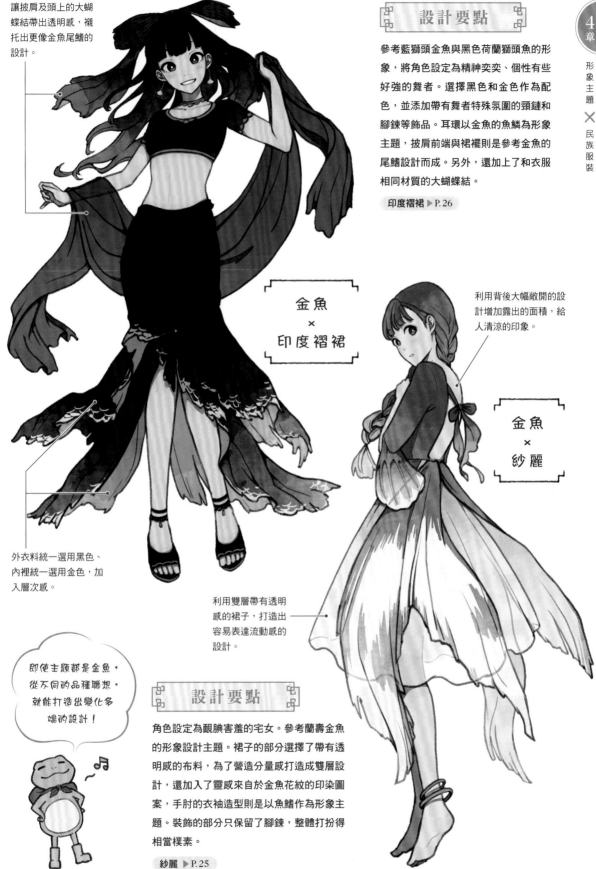

讓披肩及頭上的大蝴蝶結帶出透明感，襯托出更像金魚尾鰭的設計。

設計要點

參考藍獅頭金魚與黑色荷蘭獅頭魚的形象，將角色設定為精神奕奕、個性有些好強的舞者。選擇黑色和金色作為配色，並添加帶有舞者特殊氛圍的頸鏈和腳鍊等飾品。耳環以金魚的魚鱗為形象主題，披肩前端與裙襬則是參考金魚的尾鰭設計而成。另外，還加上了和衣服相同材質的大蝴蝶結。

印度褶裙 ▶ P. 26

金魚
×
印度褶裙

利用背後大幅敞開的設計增加露出的面積，給人清涼的印象。

金魚
×
紗麗

外衣料統一選用黑色、內裡統一選用金色，加入層次感。

利用雙層帶有透明感的裙子，打造出容易表達流動感的設計。

即使主題都是金魚，從不同的品種聯想，就能打造出變化多端的設計！

設計要點

角色設定為靦腆害羞的宅女。參考蘭壽金魚的形象設計主題。裙子的部分選擇了帶有透明感的布料，為了營造分量感打造成雙層設計，還加入了靈感來自於金魚花紋的印染圖案，手肘的衣袖造型則是以魚鰭作為形象主題。裝飾的部分只保留了腳鍊，整體打扮得相當樸素。

紗麗 ▶ P. 25

美麗點綴海底景色，五光十色的海洋寶石

珊瑚

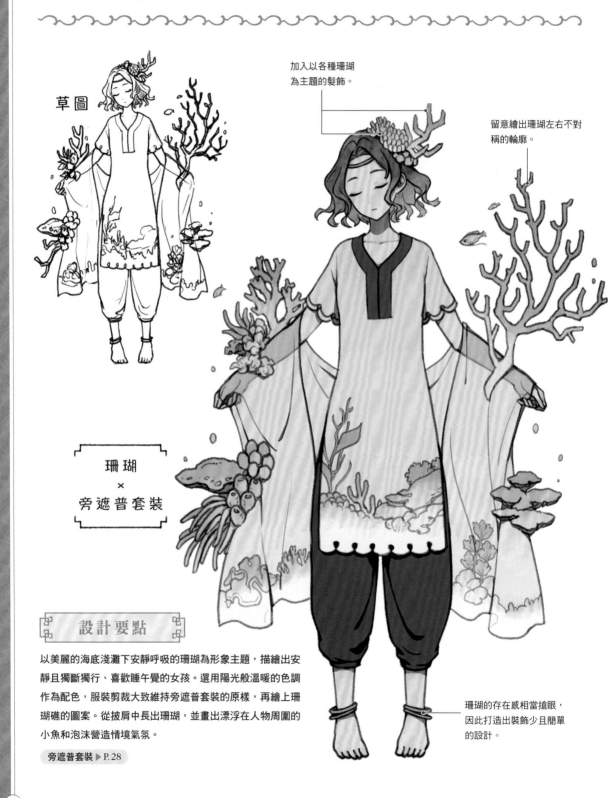

草圖

加入以各種珊瑚
為主題的髮飾。

留意繪出珊瑚左右不對
稱的輪廓。

珊瑚
×
旁遮普套裝

珊瑚的存在感相當搶眼，
因此打造出裝飾少且簡單
的設計。

設計要點

以美麗的海底淺灘下安靜呼吸的珊瑚為形象主題，描繪出安
靜且獨斷獨行、喜歡睡午覺的女孩。選用陽光般溫暖的色調
作為配色，服裝剪裁大致維持旁遮普套裝的原樣，再繪上珊
瑚礁的圖案。從披肩中長出珊瑚，並畫出漂浮在人物周圍的
小魚和泡沫營造情境氣氛。

旁遮普套裝 ▶ P.28

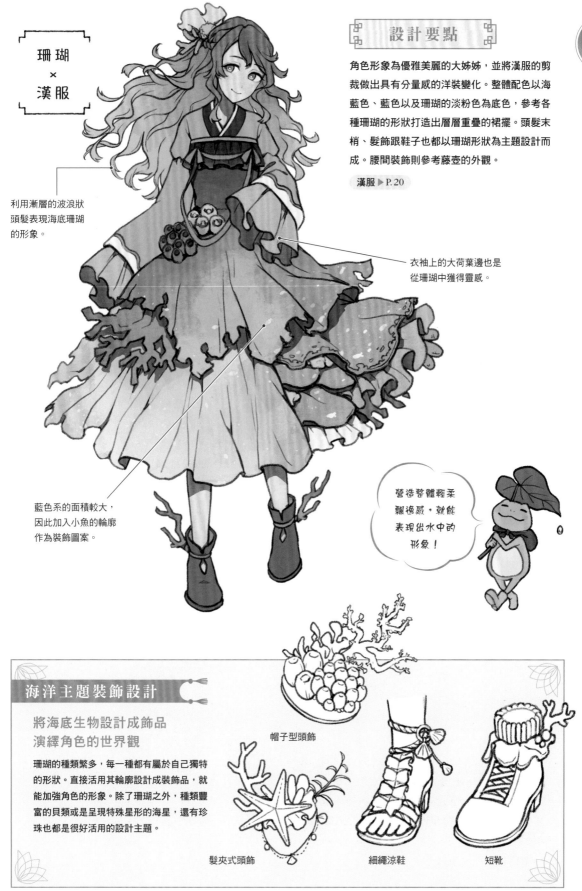

珊瑚
×
漢服

利用漸層的波浪狀
頭髮表現海底珊瑚
的形象。

藍色系的面積較大，
因此加入小魚的輪廓
作為裝飾圖案。

設計要點

角色形象為優雅美麗的大姊姊，並將漢服的剪裁做出具有分量感的洋裝變化。整體配色以海藍色、藍色以及珊瑚的淡粉色為底色，參考各種珊瑚的形狀打造出層層重疊的裙襬。頭髮末梢、髮飾跟鞋子也都以珊瑚形狀為主題設計而成。腰間裝飾則參考藤壺的外觀。

漢服 ▶ P.20

衣袖上的大荷葉邊也是
從珊瑚中獲得靈感。

營造整體輕柔
飄逸感，就能
表現出水中的
形象！

海洋主題裝飾設計

將海底生物設計成飾品
演繹角色的世界觀

珊瑚的種類繁多，每一種都有屬於自己獨特的形狀。直接活用其輪廓設計成裝飾品，就能加強角色的形象。除了珊瑚之外，種類豐富的貝類或是呈現特殊星形的海星，還有珍珠也都是很好活用的設計主題。

帽子型頭飾

髮夾式頭飾

細繩涼鞋

短靴

可以恐怖可以滑稽的萬能主題

骨骼

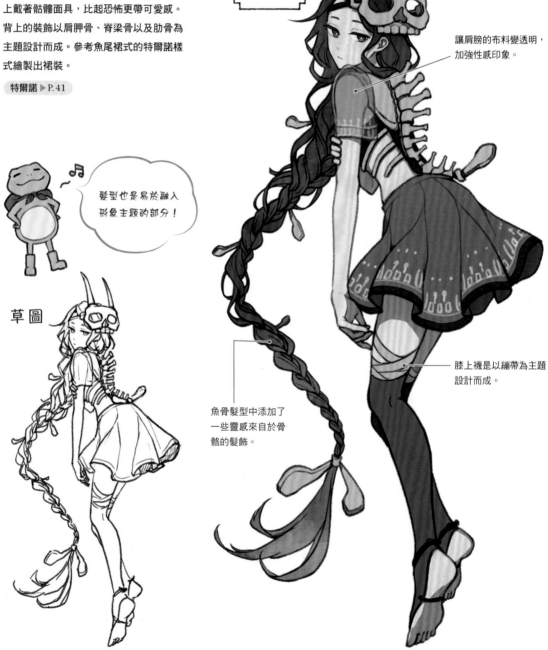

角色設定為來自地獄的死神使者，僵硬的表情展現出忠實遵守工作規則的性格。頭上戴著骷髏面具，比起恐怖更帶可愛感。背上的裝飾以肩胛骨、脊梁骨以及肋骨為主題設計而成。參考魚尾裙式的特爾諾樣式繪製出裙裝。

特爾諾 ▶ P. 41

骨骼
×
特爾諾

讓肩膀的布料變透明，加強性感印象。

髮型也是易於融入形象主題的部分！

草圖

魚骨髮型中添加了一些靈感來自於骨骼的髮飾。

膝上襪是以繃帶為主題設計而成。

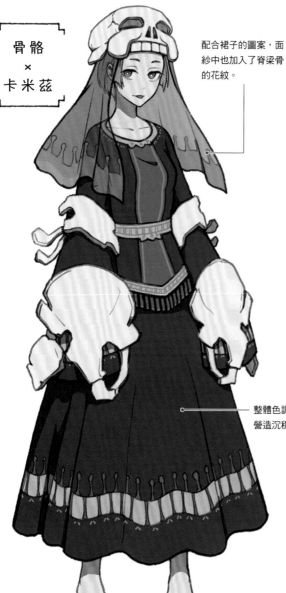

骨骼 × 卡米茲

配合裙子的圖案，面紗中也加入了脊梁骨的花紋。

整體色調設定為深紅色，營造沉穩的氛圍。

設計要點

角色形象為男孩子氣、個性有些愛刁難人的女孩。大致上不改變卡米茲的連身裙剪裁，並增添骨骼形象裝飾。手套部分參考骨盆造型設計而成，骷髏主題帽中加入半透明面紗，營造神秘的氣氛。裙子上的圖案則是以脊梁骨為主題繪製。

卡米茲 ▶ P.31

角色設定為具有獨特的服裝喜好，因此除了骨骼裝飾外，背上還加入了脊梁骨主題的編織跟蝴蝶結。

圖案密集的樣式

衣袖周圍的圖樣

善用條紋圖案
營造民族風氛圍

考慮衣袖的設計時，如果根據袖子的方向打造以橫條紋為主題的圖案，不但很容易運用，還能成為具有連貫性的設計。民族服裝中經常使用圖案，因此一旦決定將其用於參考，將出乎意料地一點都不困難。

圖案面積大的樣式

只有主題分開的樣式

專欄 4

配色對角色設定的影響

進行角色設計時,配色會大幅影響角色給人的印象。
以下將以同一個角色進行不同配色的示範,一起看看會帶來怎樣的差異吧。

✒ 高飽和度＆低飽和度的配色

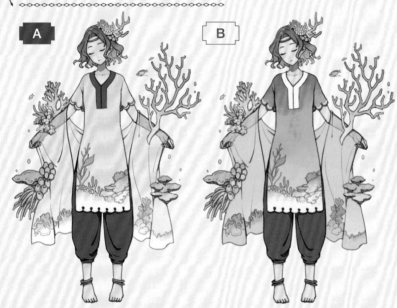

以珊瑚 × 旁遮普套裝(P.126)為例。圖A是本書中實際採用的配色,整體統一選擇低飽和度的顏色。在這種情況下雖然較無法引人注目,卻能表現出泰然自若的角色性格。相反地,如果像圖B一樣使用高飽和度的配色,就能留下深刻的印象。圖B的配色較常出現,但因本書想要展現各式各樣的配色效果,所以選擇了圖A的配色。

✒ 固有色為主色＆作為強調色的配色

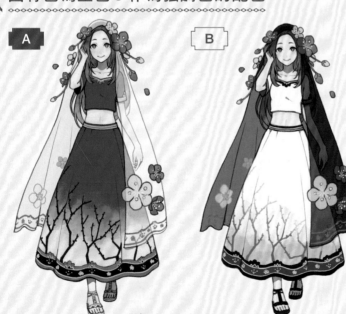

以梅花 × 藍嘎套裝(P.101)為例。圖A選擇從梅花的印象聯想到的粉紅色及紅色作為主色,給人標準正統的印象。相反地,圖B的配色法以白與黑為底色,梅花的顏色則當作強調色。白色和黑色屬於比較特殊的顏色,具有襯托其他顏色的作用,A圖和B圖給人的印象也因此截然不同。試著配合設計及印象,挑戰不同的配色方法吧!

5章

插畫繪製說明

封面插畫繪製說明

本章將解說使用「CLIP STUDIO PAINT PRO」軟體繪製封面插畫的步驟。由本書主題得到靈感，繪出服裝設計師的人物形象。

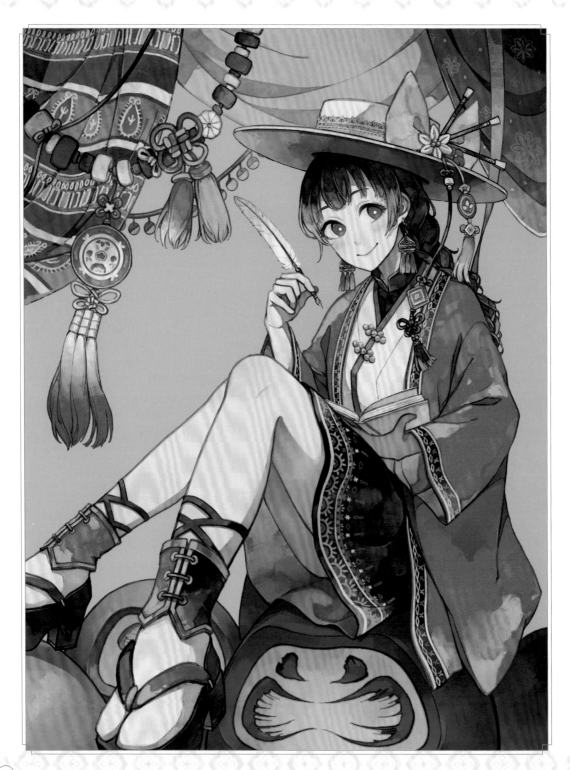

01 繪製草圖

首先利用草圖決定構圖。先決定人物大小，配合人物大小考慮背景中小物的尺寸及位置。

❶ 按照設定決定構圖

根據設定繪製草圖，並決定整體的構圖。為了充分展示鞋子的設計，選擇讓人物呈現坐姿。

❷ 清理草圖

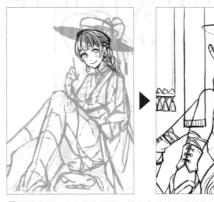

❶根據步驟1中畫出的草稿，描出大致清晰的線條。想在畫面中添加更多奇幻的元素，將此處的椅子變更為達磨。

02 草圖上色

進入描線步驟前先在草圖上色，以確認整體配色的平衡，同時大致掌握作品完成時的形象。

❶ 底稿填色

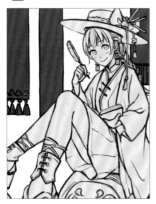

為了便於之後做修改，此時先將人物與背景的上色圖層分開。

❷ 人物上色

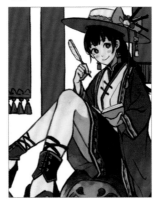

以紅、藍、黃、深褐色及米色等五種底色作為主色調，決定人物基礎配色。

❸ 構圖修正

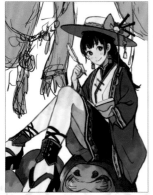

此時修正背景。將垂掛的直條布幕變更為帶有流動感的掛飾。

❹ 背景上色

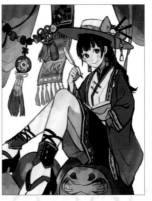

決定背景中修正完畢的掛飾配色，參考民族服裝的花紋畫上圖案。上色時需反覆確認整體平衡，並不時調整配色。

03 ‖ 繪製線稿

為了任意移動人物位置，
隱藏在人物身後的背景也要盡數畫出。

❶ 降低草圖的不透明度

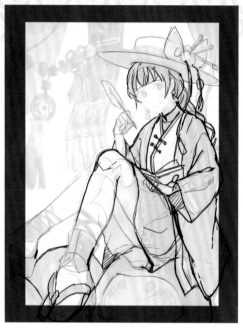

降低草圖圖層的不透明度後，建立一個新的圖層，於上描出線稿。草圖上如果有不滿意的地方，在畫線稿前先建立一個新圖層做修正，並同樣降低圖層的不透明度。

❷ 繪製角色臉部線稿

首先從表情開始繪製成線稿。我喜歡保留筆觸感，基本上都使用較粗的〔鉛筆〕筆刷；髮梢等細節處，則選擇稍微平滑一點的〔鉛筆〕筆刷繪製，依據描繪的部分不同，也會改變筆刷的類型和粗細。

❸ 繪製服裝與背景線稿

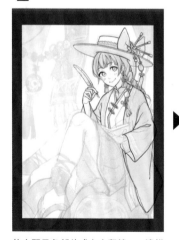 ▶ 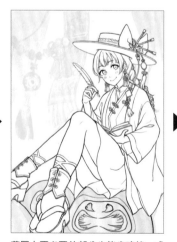 ▶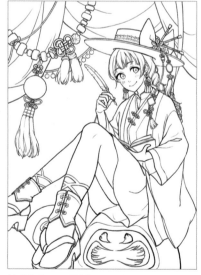

放大顯示各部位或左右翻轉，一邊描繪同時確認整體平衡感。不滿意的部分就利用〔任意變形〕以及〔移動〕工具調整大小與位置。

草圖上不必要的部分也能省略掉，或是建立其他圖層增添新的元素。只描繪一次的線稿顏色會有點淡，因此利用複製、重疊圖層，讓線稿顏色加深。

線稿完成。此時隱藏在人物身後的背景線稿也已確實描繪，之後就能輕鬆調整人物的位置。

04 線稿填色

線稿完成後，利用〔自動選擇〕工具，
建立著色用的底稿圖層。

① 配置底色

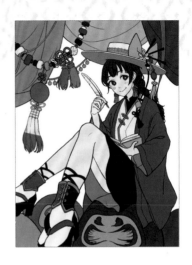

在用白色填滿角色的底稿圖層上，建立混合模式為〔普通〕的圖層，並勾選〔用下一圖層剪裁〕。使用〔圓筆〕和〔填充〕，在按部位所製作的圖層中，分別填入底色。

② 描繪服裝和背景的圖案

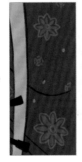

使用過多顏色會使整體畫面相當凌亂，配色時請多加注意！

確定底色後就開始繪製圖案。之後，一邊就各部位查看整體的平衡，一邊調整〔色相〕、〔彩度〕、〔明度〕。雖然圖案和裝飾眾多，顏色種數無可避免地會增加，但使用在角色上的主色只能限於5種之內。

③ 考慮配色

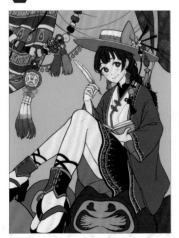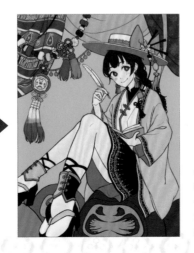

考慮角色與背景的配色。確定背景要使用藍綠色系之後，開始考慮該選用紅色還是黃色作為主要配色。最終，為了避免人物被冷色調的藍綠色背景搶去焦點，決定以暖色調的紅色作為角色的配色。

從此處起,將按部位繼續上色流程。
首先從皮膚和眼睛開始上色。

❶ 加入漸層

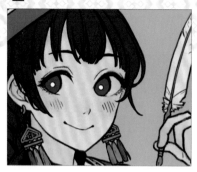

勾選皮膚底稿圖層的〔鎖定透明圖元〕,利用筆刷加入漸層。可使用吸管工具吸取底色後,利用色環選取相似色塗出漸層。繪製膚色時主要使用自訂的〔水彩〕筆刷,細部則使用〔擬真鉛筆〕描線。

❷ 改變線稿的顏色

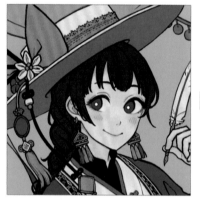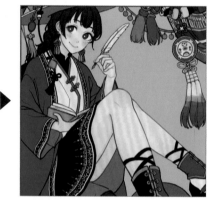

將線稿層的混合模式從〔普通〕變更為〔線性加深〕。

在線稿圖層上,建立一個混合模式為〔普通〕的圖層,並勾選〔用下一圖層剪裁〕。在該圖層中填入顏色,藉以改變線稿的顏色。

❸ 在皮膚上加入陰影

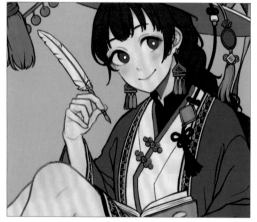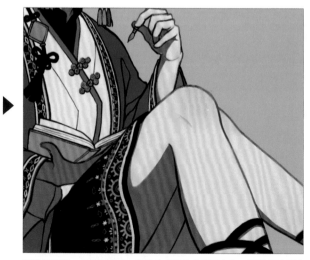

在塗上膚色的圖層上,建立一個混合模式為〔變暗〕的陰影用圖層,並加入陰影。使用讓邊緣變得銳利的〔筆〕和讓邊緣變粗糙的〔擬真鉛筆〕描繪陰影。接著勾選皮膚陰影圖層的〔鎖定透明圖元〕,利用〔深涅〕筆刷與自訂的〔水彩〕筆刷賦予陰影顏色變化。

刻意加紋理,使邊緣變暗,表現出手繪的水彩風上色。想模糊陰影邊緣部分,則在取消勾選〔鎖定透明圖元〕後,利用〔纖維滲染〕進行模糊。眼睛也以同樣的步驟上色。

06 頭髮上色

接下來將進入頭髮的上色步驟。繪製的同時可以旋轉或放大
畫面，以順手的角度上色。

❶ 加入漸層

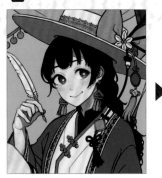 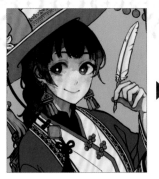 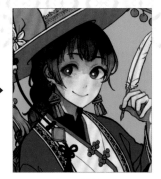

將髮色從紅棕色改變為暗紫紅色。
使用和05-❶相同的圖層及顏色加
入漸層。

頭髮分別使用多種自訂〔水彩〕筆刷，可以表現質感、觸感等紋理，一邊利
用色彩變化及濃淡加入漸層。為了大膽表現出紋理，在底稿圖層上建立多個
混合模式為〔加深顏色〕及〔覆蓋〕的圖層。

 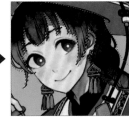

上色時會將色彩塗出頭髮的範
圍之外，因此利用〔自動選
擇〕工具擦除頭髮之外的部
分。若有預先建立頭髮範圍的
原稿圖層將會非常方便。

❷ 加入陰影

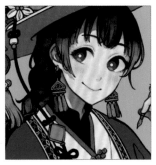

在頭髮的原稿圖層上，建立一個混合模
式為〔線性加深〕的新圖層，並加入和
皮膚一樣的清晰陰影。

❸ 再次加入漸層

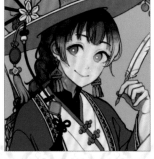

如果還覺得不太滿
意，再重複與06-❶
相同的步驟。隨著重
複堆疊〔實光〕、
〔覆蓋〕等混合模式
的圖層，會產生不同
的質感。因此可多加
重複嘗試。

❹ 繪出質感

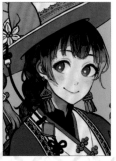

活用筆觸明顯的〔擬
真鉛筆〕，以厚塗的
訣竅描繪，表現出水
彩的塗色不均感。最
後再像繪製皮膚的
步驟一樣，改變線稿
的顏色（在此處將眼
睛的顏色校正為較
淺的顏色）。

07 服裝・飾品上色

身體著色完畢後，接著塗上服裝及飾品的顏色，讓角色接近成品。

① 服裝上色

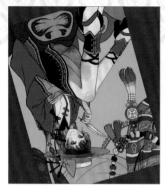

和頭髮一樣，利用自訂的〔水彩〕筆刷加入漸層。塗色時可一邊旋轉圖層，從順手的方向上色。畫得過於光滑時，也可利用色調分離的功能調整。

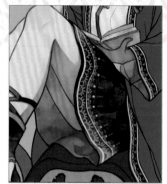

漸層加入完成後，利用〔擬真鉛筆〕增添手繪風質感。

② 飾品上色

使用〔擬真鉛筆〕和〔圓筆〕，畫出裝飾品的金屬光澤。

③ 達磨上色

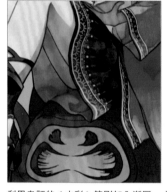

利用自訂的〔水彩〕筆刷加入漸層。大幅改變顏色時需一邊注意立體感，同時以〔油畫平筆〕粗略填色。

④ 色調調整

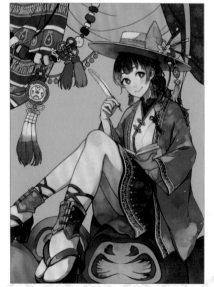

無法順利操作步驟時，先複製圖層，再立刻返回上一個步驟吧！

角色周圍的著色完成後，在最上層建立一個混合模式為〔色彩增值〕的圖層。整體覆蓋上一層亮橘色，藉以調整色調並呈現背光效果。

08 其他部分上色

最後繼續繪製角色以外的部分，
基本上色步驟與前述相同。

① 背景上色

從漸層到加入陰影以及線稿的顏色變化，
訣竅都與角色的皮膚和眼睛相同。背景也
分成數個小單位，仔細繪製吧！

② 色調調整

在最上層建立一個混合模式為〔實光〕的新圖層，並利用自訂的〔水彩〕筆刷填色。透
過從上方覆蓋相同的顏色，讓布料整體的色調均勻融合。

③ 均勻融合背景

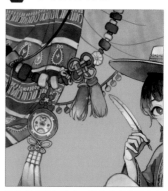

為了與背景色融合，將集結背幕的資料
夾不透明度調整為90％。

主要上色 步驟整理

回顧基本4步驟及編輯工具，檢視目前為止的上色流程

雖然有某些部分例外，但上色流程大致可分為4個步驟。想要改變圖層的整體顏色時，
就利用色相、彩度、明度變更；想要讓漸層變清楚時，就將圖層複製到上層，並與色調
分離的圖層重疊。

 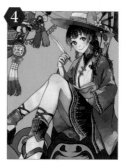

勾選特定圖層的〔鎖定透明
圖元〕，利用自訂的〔水彩〕
筆刷填充顏色。

在繪製線稿的圖層上方建立
一個新圖層，再選擇〔用下
一圖層剪裁〕，改變線稿的
顏色。

利用混合模式為〔色彩增
值〕的圖層加入陰影，並用
自訂的〔水彩〕筆刷替陰影
本身添加紋理。

利用〔擬真鉛筆〕以及〔纖
維渲染〕繪製，賦予插畫手
繪般的質感。

09 潤色・修正

完成整體著色後，
針對不滿意的地方加以潤色、修正。

❶ 角色潤色

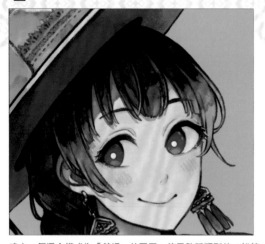

建立一個混合模式為「普通」的圖層，使用數種類型的〔鉛筆〕筆刷，以厚塗的訣竅進行描繪。髮梢以及臉部表情無論在任何插圖中，大都會在最後稍作潤色。

在衣服重疊的地方添加亮點，或是修正塗料超出的部分。

所謂的厚塗，就是不斷從上方塗上顏色的技巧。

❷ 背景細節調整

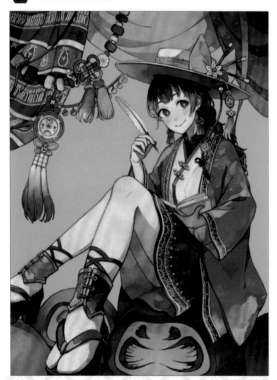

前

後

按照人物、裝飾（前）、裝飾（後）的順序潤色。潤色背景裝飾時，注意不要過度描繪而搶過角色的風采。在此加入粉紅色作為強調色，防止布料過於融入背景。

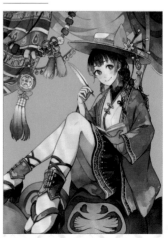

10 色彩調整・最後加工

使用校正功能和濾鏡整理整體畫面，
插圖繪製步驟就完成了！

❶ 整理圖層

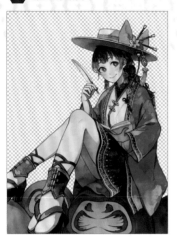

所有潤色、修正步驟完成後，便可開始整理圖層。選取顯示想要組合的資料夾，使用〔組合顯示圖層的複製〕。不透明度為90％的背幕需先調回100％，組合後再重新調回90％。

❷ 透過色階校正調整亮度

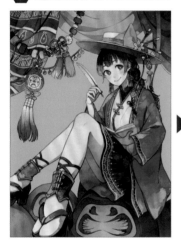
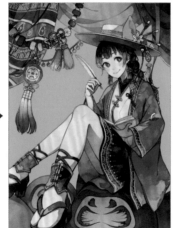

在組合角色繪製的圖層上，從〔新色調補償圖層〕中創建〔色階校正〕後勾選〔用下一圖層剪裁〕。之後再利用〔色階校正〕調整亮度。

❸ 利用色調曲線調整色調

完成！

在上一個圖層上，從〔新色調補償圖層〕中創建〔色調曲線〕，透過變更〔Red〕、〔Blue〕以及〔Green〕的圖表數值調整色調，最後在各圖層中加入〔銳化〕濾鏡後就完成了。

東方奇幻設計
變奏曲

嘗試混合多種民族服裝，或不限於民族服裝自由描繪，
實際設計時不妨自由思考試試吧！

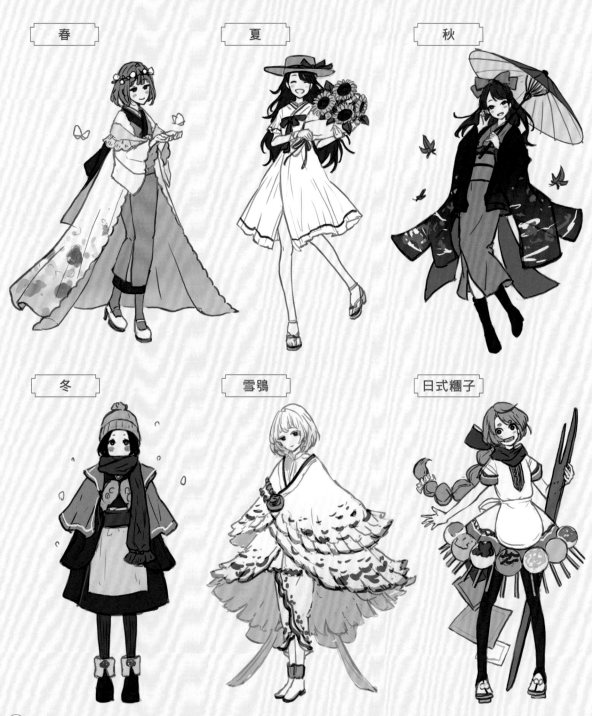

春

夏

秋

冬

雪鴞

日式糰子

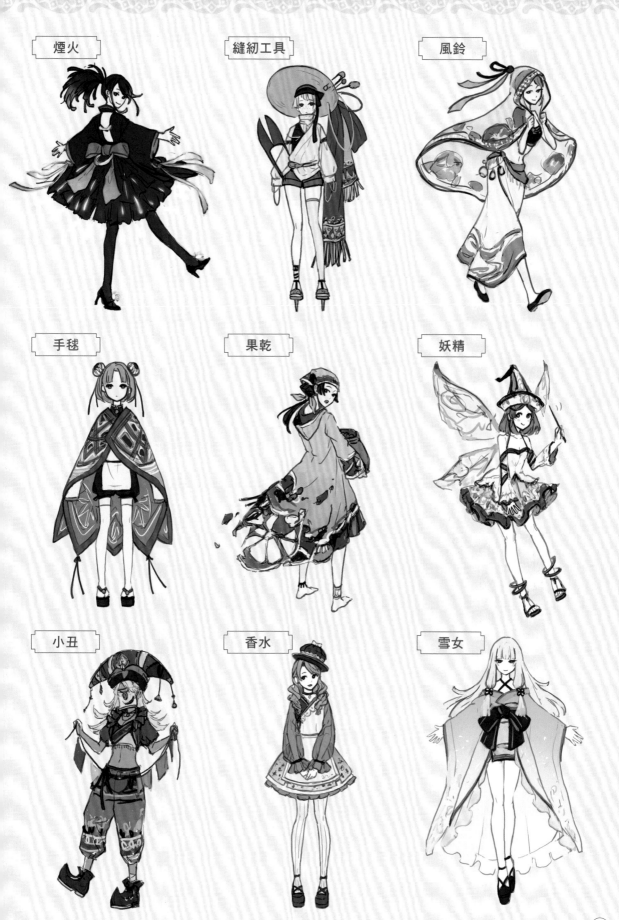

煙火　　　　　縫紉工具　　　　風鈴

手毬　　　　　果乾　　　　　　妖精

小丑　　　　　香水　　　　　　雪女

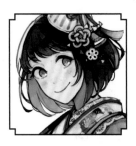

紅木 春

出生於日本愛知縣，現住於東京的自由插畫家。美術大學畢業後，活躍於書本設計、遊戲插畫、CD封套以及MV插畫等各領域。喜愛日式復古與民族服裝等具有異國風格的奇幻世界觀。

- ●HP：http://camellia34.wixsite.com/yumeniwa
- ●pixiv：https://pixiv.me/teatime0
- ●twitter：@Camellia_0x0
- ●instagram：https://www.instagram.com/camellia_0x0/
- ●tumblr：http://camellia0x0.tumblr.com/

參考文獻

『世界の服飾〈1〉民族衣裝』（A. ラシネ 著／マール社）、『世界の服飾〈2〉民族衣裝 続』（A. ラシネ 著／マール社）、『世界の民族衣裝の事典』（丹野郁 監／東京堂出版）、『世界の愛らしい子ども民族衣裝』（国際服飾学会 監／エクスナレッジ）、『カワイく着こなすアジアの民族衣裝』（森明美 著／河出書房新社）、『世界の服飾・染織 西アジア・中央アジアの民族服飾 - イスラームのヴェールのもとに』（文化学園服飾博物館 編／文化出版局）、『衣裝の語る民族文化』（今木加代子 著／東京堂出版）、『世界の衣裝をたずねて』（市田ひろみ 著／淡交社）、『アジアの民族造形 -「衣」と「食の器」の美』（金子量重 著／毎日新聞出版）

ASIAN FANTASY NA ONNA NO KO NO CHARACTER DESIGN BOOK
Copyright © Shun Akagi 2019
Copyright © GENKOSHA Co., Ltd. 2019
Originally published in Japan by GENKOSHA Co., Ltd.,
Chinese (in traditional character only) translation rights arranged
with GENKOSHA Co., Ltd., through CREEK & RIVER Co., Ltd.

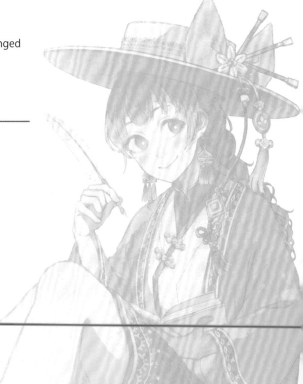

東方奇幻少女設定資料集

著　　　者　紅木 春
編　　　集　石井貴大（スタジオダンク）
　　　　　　梶原亜美（スタジオダンク）
設　　　計　山岸 蒔（スタジオダンク）

出　　　版／楓書坊文化出版社
地　　　址／新北市板橋區信義路163巷3號10樓
郵 政 劃 撥／19907596　楓書坊文化出版社
網　　　址／www.maplebook.com.tw
電　　　話／02-2957-6096
傳　　　真／02-2957-6435
作　　　者／紅木春
翻　　　譯／張維芬
責 任 編 輯／謝宥融
內 文 排 版／洪浩剛
港 澳 經 銷／泛華發行代理有限公司
定　　　價／350元
出 版 日 期／2020年3月

國家圖書館出版品預行編目資料

東方奇幻少女設定資料集／紅木春作；
張維芬翻譯. -- 初版. -- 新北市：楓書坊
文化, 2020.03　面；　公分

ISBN 978-986-377-562-1（平裝）

1. 漫畫　2. 人物畫　3. 繪畫技法

947.41　　　　　　　108023153